CATALOGUE
DE
LA COLLECTION CHINOISE,

En objets d'arts, d'industrie, de curiosités et d'ornemens, costumes, meubles, ustensiles, etc.; des Sculptures sur pierres dures et tendres, telles que jade, cristal de roche, améthyste, aventurine, agate, pierre de lard et autres; des Bronzes damasquinés en or et argent, des Bijoux, Coffrets et Vases en filigrane d'or et d'argent, des Ivoires, de la Vannerie, des Bambous travaillés, des Laques ou Vernis du Japon, des Porcelaines anciennes, richement garnies en bronze doré, etc.,

COMPOSANT LE CABINET

DE M. F. SALLÉ,
ARTISTE ET ANCIEN NÉGOCIANT EN OBJETS D'ARTS.

La Vente s'en fera publiquement, au plus offrant et dernier enchérisseur, le 11 avril 1826, et jours suivans, vacation du matin, rue Joquelet, n°. 9, où l'exposition publique aura lieu les vendredi 7, samedi 8 et dimanche 9, de onze heures à quatre heures.

CE CATALOGUE SE DISTRIBUE

A PARIS, chez
- M°. BONNEFONS DELAVIALLE, commissaire-priseur, rue Saint-Marc, n°. 14;
- M. CH. PAILLET, expert honoraire des Musées royaux, rue Grange-Batelière, n°. 24;

A LONDRES,
- MM. TREUTTEL ET WURTZ, libraires, Soko Square;
- M. JARMAN, md. de curiosités, Saint-James-Street;

A AMSTERDAM,
- M. DUFOUR;
- M. DE LA CHAUX;

A BRUXELLES, M. DANOT;

A BERLIN,
- M. LOGIER;
- M. SIMON SCHROPP ET C°.;

A VIENNE, M. SCHABACHER.

IMPRIMERIE MOREAU,
rue Montmartre, n° 39.

INTRODUCTION.

Après avoir successivement étudié et formé des collections remarquables d'objets d'histoire naturelle, de tableaux et de dessins des grands maîtres, de pierres gravées, vases en bronze et terre étrusques, M. *Sallé* désira s'instruire de l'état des arts et de l'industrie des Chinois.

Persuadé qu'on ne peut acquérir une connaissance exacte des arts, par une instruction théorique, ni même par les meilleures descriptions; qu'il faut le concours de divers objets de comparaison, qu'il est nécessaire de les étudier avec soin, afin de connaître la beauté du travail et l'usage de chaque pièce; que de là résulte la nécessité d'une collection formée dans le but d'atteindre à ces connaissances; le propriétaire a dû, pour arriver à ce but qu'il s'est proposé, réunir toutes les matières et substances employées dans les arts et servant à différens usages domestiques. Il en a même brisé et détruit, pour en connaître la structure. Il s'est muni de tous les ouvrages des missionnaires, il a fait sept fois le voyage de la Hollande, pendant la guerre, pour se procurer des curiosités, il en a pour cela parcouru toutes les villes maritimes, et il y a bien peu d'anciens associés et de capitaines de vaisseaux de la Compagnie des Indes qu'il n'ait visités et qui ne lui aient vendu ou appris quelque chose d'intéressant.

Quoique ce cabinet soit aussi redevable de quelques articles à l'Angleterre, il s'est bien peu augmenté chez cette nation curieuse des beaux-arts, parce que malheureusement sa puissance navale, l'or dont elle est si prodigue, ne lui procurent que ce qu'elle trouve à Canton, seule place qu'il lui soit permis de visiter. Les Anglais ne reçoivent en effet que des thés, des laques modernes, des porcelaines, des peintures sur écrans ou cache-soleils et quelques éventails. Mais aucun de leurs ministres, de

leurs ambassadeurs, n'a pu réunir, comme Mgr. *Bertin*, M. le duc *de Chaulnes*, ni même comme M. *Delatour*, toutes sortes d'objets rares, même des manuscrits précieux sur l'histoire et les arts, et des dessins exécutés d'après les demandes positives d'Europe et qu'ils obtenaient du zèle éclairé de nos RR. PP. missionnaires résidant en Chine. Quelques-uns, tels que les PP. *Cibot*, *Daincarville*, et surtout le P. *Amiot*, avaient su se ménager la bienveillance de l'Empereur, et déterminer ce souverain à accepter des objets d'Europe, en échange de pièces tirées de son propre cabinet et d'autant plus curieuses qu'elles avaient été fabriquées pour sa personne, et qu'il n'était pas permis d'en vendre à des particuliers, surtout à des étrangers.

Si M. Sallé a reçu de la Hollande, de l'Angleterre, et même de la ville de Hambourg quelques objets curieux, c'est surtout en France et même à Paris qu'il a le plus rencontré de pièces rares dans les recherches qu'il en a faites à toutes les ventes qui se sont succédées pendant plus de trente années, aidé d'un concours d'échanges et de circonstances qui lui ont procuré ses relations commerciales.

En effet, Mgr. *Bertin*, ministre secrétaire-d'état sous *Louis XV et Louis XVI*, qui avait correspondu pendant plus de vingt ans avec les missionnaires résidant à Péking, s'était procuré des pièces du cabinet même de l'Empereur *Kien-Long*; la vente de ce cabinet a fourni des articles uniques que personne ne se procurera jamais.

La vente du capitaine *Thierry*, qui avait rapporté lui-même de ses voyages aux Indes, beaucoup d'objets, et *collectionné* pendant nombre d'années tous les articles chinois qu'il a pu rencontrer à Paris, a augmenté la partie des laques.

Une partie des objets de l'ambassade de Russie en Chine, en 1805, qui furent vendus à la bourse de Saint-Pétersbourg par le capitaine *Crusenstern* (aujourd'hui amiral), a été cédée à Paris, à M. Sallé, par un grand personnage russe.

En 1818, un particulier qui avait parcouru la Tartarie chinoise fit faire la vente de son cabinet; jamais on n'avait vu à

Paris de costumes chinois d'une plus belle conservation; aussi M. Sallé a-t-il saisi avec empressement cette occasion de s'en procurer, ainsi que quelques articles de parures.

Outre les ventes de madame la comtesse *de Potoscka*, de M. *Titzeng*, ambassadeur hollandais au Japon, le cabinet de M. l'abbé *de Tersan* qui a été vendu à l'amiable, a fourni quantité d'articles qu'il se proposait de décrire.

La vente du cabinet de M. *Vata*, ancien premier commis au bureau de la marine, et dont M. Sallé a eu la direction, a augmenté sa collection de plusieurs pièces que M. Vata avait acquises à la vente Bertin ainsi que de plusieurs autres que ses relations maritimes lui avaient procurées.

La vente après décès de M*me Maqueron*, que nous avons faite il y a quelques années, a ajouté à ce cabinet dans lequel sont aussi entrés quantité d'objets donnés en présent par le vice-roi Canton, à M. de Verines, Indien, fils et successeur d'une maison de commerce de Calcuta, qui a fait à Canton pour plusieurs millions d'affaires en thés et autres productions de Chine qu'il fit vendre à Paris.

Nous ne pouvons passer sous silence la manière dont sont entrés dans le cabinet de M. Sallé, *les deux beaux reliefs en ivoire,* représentant deux vues du lac *Si-Hou* qui étaient dans le cabinet du *Statouder* à Amsterdam, et envoyés par Napoléon au musée d'histoire naturelle de Paris, d'où ils ne seraient jamais sortis si M. Sallé, naturaliste lui-même, n'eût rapporté d'un de ses voyages des objets d'histoire naturelle manquant au musée Royal et contre lesquels il les a obtenus en échange.

On remarquera aussi le beau cabinet en laque aventuriné, qui a appartenu à l'infortunée *Reine de France Marie-Antoinette*. Cette souveraine en avait fait don à mademoiselle *Vallayer-Coster*, académicienne, dont elle estimait la personne et les talens, et qu'elle se plaisait à honorer des témoignages de son estime.

Nous ne finirions pas si nous voulions suivre M. Sallé dans ses acquisitions; mais nous ne pouvons nous dispenser de parler

de l'occasion qu'il a eue de se procurer d'un pair de France, membre distingué de l'Académie, des objets apportés en présent à *Louis XVI*, et donnés par ce monarque à M. le duc *de Luynes* qui en fit présent à M. Page de Caen, qui lui-même le donna à un parent de la personne de qui M. Sallé les tient.

Nous croyons que cette collection, la seule en France et peut-être en Europe qui ait été faite historiquement, serait très-difficile à former actuellement, l'empereur régnant ne voulant plus souffrir de missionnaires, ni aucune association étrangère (1). Nous ne recevrons pas même de long-temps des choses usuelles en aussi grande quantité, à cause de l'incendie de Canton de 1822 (2). Ce qui nous engage à inviter les curieux à saisir cette occasion d'augmenter leurs cabinets, occasion qu'ils ne retrouveront plus de long-temps.

Nous rappellerons aussi aux amateurs que le cabinet du ministre *Bertin* qu'il avait, (quoiqu'aidé par sa correspondance avec les missionnaires) passé une partie de sa vie à former, n'était composé que de deux cents articles : celui-ci en offre plus du quadruple. Il est aussi à remarquer que tous les cabinets

(1) *Extrait du journal, le Constitutionnel du 2 juin* 1824. Une lettre de *Fog-Han*, capitale de la province de *Fo-Kien*, en Chine, annonce que des Francs-Maçons ont voulu s'établir dans cet empire sous le nom de *Société du Ciel et de la Terre*. Mais que lorsque l'empereur en a eu connaissance il en a fait arrêter et punir les membres, et fait détruire les maisons où ils tenaient leurs séances. Une pareille société ayant été découverte dans les provinces occidentales, les membres ont été également punis. Cette société avait pris le nom de *Triple Alliance*.

(2) *Extrait du journal du Commerce du 17 mars* 1823. Les 2 et 3 novembre 1822, la ville de Canton a été la proie d'un incendie qui a consumé 13,070 maisons, parmi lesquelles se trouvent toutes les factoreries européennes ; 500 Chinois ont péri. La perte de la Compagnie des Indes (Anglaise), est estimée à *un million sterling* ; une grande quantité de nankins, de draps, de soie écrue et 30,000 caisses de thé ont été dévorées par les flammes. On estime que la reconstruction des maisons coûtera 13 millions de piastres (65 millions de France). Comme le *Hang* ou la Compagnie chinoise privilégiée, a particulièrement souffert, on pense qu'il s'écoulera 30 ans avant que le commerce de Canton puisse être rétabli sur le pied où il se trouvait avant cet événement.

qu'on a cités comme chinois, n'ont eu cette qualification, que parce qu'on y voyait (parmi d'autres curiosités diverses) plus d'articles chinois que dans d'autres cabinets : mais ici rien n'est étranger au but que s'était proposé M. Sallé pour connaître l'état des arts et de l'industrie chinoise; aussi tout est chinois dans cette rare collection.

M. Sallé nous charge d'offrir des témoignages publics de reconnaissance à M. *Deguignes*, qui a fait partie d'une ambassade à Peking et qui lui a indiqué plusieurs usages, à M. le docteur *Klaproth*, professeur de langues chinoise et mantchou à l'université de Berlin, résidant à Paris depuis plusieurs années, qui a bien voulu traduire les petites inscriptions qui sont sur diverses pièces de son cabinet; à M. Nepveu, libraire, passage des Panorama, qui lui communiqua la liste des objets envoyés de Chine par les missionnaires depuis 1760 jusqu'en 1789, extraite de la correspondance littéraire du ministre Bertin, dont il a fait l'acquisition à grands frais, et à beaucoup d'artistes en différens genres qui l'ont aidé de leurs lumières.

Le propriétaire de ce beau cabinet a toujours manifesté le désir que sa collection pût devenir un monument public ou au moins la propriété d'un même acquéreur; mais M. Sallé, cédant à des intérêts plus pressans, et voulant assurer à sa famille une fortune indépendante des chances de la valeur commerciale, s'est déterminé à livrer enfin cette collection à la chaleur des enchères.

On verra régner à cette vente la droiture et la bonne foi que l'on a toujours reconnues dans toutes celles dont nous avons eu la direction; ce qui nous fait espérer que les acquéreurs y viendront avec la même confiance.

AVERTISSEMENT.

Comme naturaliste, M. Sallé nous a fait adopter la classification la plus simple et celle qui est dans l'ordre de la nature; en effet l'homme né industrieux, après avoir pourvu à ses premiers besoins, s'en est créé d'autres pour satisfaire ses sens; de là se sont formées toutes les professions; mais il a dû employer de préférence les matières et les substances les moins dures et celles qui étaient le plus à sa proximité, tels que la terre, l'argile, ensuite le bois, puis les pierres en commençant par les plus tendres avant de se servir des métaux dont il a fondu les moins malléables; il en est ainsi des autres choses dont il s'est servi suivant l'accroissement de ses besoins et de ses lumières.

On trouvera à la fin de ce catalogue la table classique des objets, et l'ordre de la vente par vacation.

Nous observerons aussi que les expositions avant la vente étant faites pour que chacun puisse juger du mérite des objets et constater leur état de conservation, les amateurs, les négocians, et les curieux en général, sont prévenus que les articles une fois adjugés, les adjudicataires ne seront admis à aucune espèce de réclamations.

CATALOGUE
DU CABINET CHINOIS.

OBJETS D'HISTOIRE NATURELLE.

N° 1 — Une excroissance ou loupe, due à la piqûre d'une espèce de cinips qui détourne la sève. Les Chinois ont profité de sa ressemblance avec un vase, et y ont moulé un pied analogue.

2 — Une autre représentant un oiseau de nuit, posé sur un tronc d'arbre; le tout naturel et d'un seul morceau.

3 — Une autre, figurant une bouteille d'accompagnement, sur son pied en bois, sculpté analogue.

4 — Une espèce de lion, figurée par une excroissance d'un bois très-dur. Les Chinois aiment ces figures, parce qu'elles sont l'ouvrage de la nature toute seule; elle est sur son pied en bois sculpté.

5 — Une autre petite figurant un crapaud à trois pattes; trois autres petites figures, dites Mandragores, et plusieurs excroissances, avec et sans écorce, figurant des fleurs et autres objets.

6 — Une Coupe irrégulière, vernie rouge en dedans et dorée sur toute la surface extérieure; plus, un *Pi-tong* ou porte-pinceaux, fait d'une racine de fougère. Deux pièces.

7 — Un morceau de *Gin-seng*, racine d'immortalité. Le couteau qui sert à la préparer; deux tablettes de colle de peau d'âne noir, souveraine pour les hémorragies, et un gros morceau de *Chien-lien*, racine amère ou rhubarbe, figurant un animal.

8 — Une boîte contenant de la conserve de thé impérial sudorifique et digestif. Cet objet est extrêmement rare.

9 — Un grand Éventail en *Wetti-ver*, gramen précieux qui sert à parfumer et à préserver le linge des insectes.

10 — Un très-beau *Sou-chou*, espèce de chapelet que les Mandarins portent sur leurs habits de cérémonie, en graines de génitrix; il est remarquable par sa régularité et semble être sculpté, et deux autres enfilages de même graine, dont un d'une grosseur extraordinaire.

11 — Un *Fo-tcheou*, espèce de gros citron digité. Les Chinois lui ont donné ce nom, parce qu'ils ont cru voir en effet la main et les doigts de leur dieu *Fo*. Il est confit et très-bien conservé sous cylindre de verre.

12 — Dix-sept grosses boules de gomme élastique rouge, propres à être montées en clef de montre ou breloque, très-préférables aux fruits d'Amérique, en ce qu'elles ne s'écrasent point.

13 — Quarante-une moyennes boules pour colliers, plusieurs bagues, anneaux et boutons de même substance.

14 — Plusieurs *Saroy-boura* ou nids de Salangane, avec les œufs de cette hirondelle. C'est un fort bon mets, estimé des princes et des grands. On a joint à cet article trois cocons de ver à soie, venant de Chine, et un petit paquet d'armoise pilée, vrai moxa des Chinois.

15 — Quantité de graines et fruits seront divisés sous ce numéro, et pourront donner une idée de la végétation de ce pays.

16 — Une branche bifide de corail blanc, sculptée en forme de tête de serpent et de tête de lévrier, enrichie d'émeraudes, rubis et autres pierres fines. Ce morceau peut servir de pomme de canne à béquille. Ce polypier ne serait pas déplacé dans un cabinet d'histoire naturelle, pour son volume et sa qualité.

OUVRAGES EN ROSEAUX,

ou BAMBOUS, FRUITS TRAVAILLÉS, VANNERIE, etc., etc.

17 — Un baril tourné dans un seul et même tube de bambou, dont les cloisons ou nœuds forment les fonds.

18 — Un gros tube dans lequel se trouvent 80 petits bâtons, avec inscriptions chinoises; sur chaque bâton est une sentence contre les criminels, et la peine est infligée d'après ces sentences. La traduction de ces inscriptions donnera un code des punitions chinoises. On a joint à cet article le vase à parfums, en bambou tressé, qui sert à orner la table du juge.

19 — Un *Pi-tong* fait d'un gros tube de bambou, gravé en creux; on y voit, outre un rocher, des fleurs de pavots et des papillons de la plus grande finesse. Le *Pi-tong* sert à la Chine à poser les pinceaux servant de plumes, des papiers roulés, des chasse-mouches, et autres objets dont les lettrés ornent leurs tables.

20 — Un autre petit *Pi-tong* gravé par impression, procédé très-curieux, et un petit étui en bambou gravé.
21 — Une très-jolie canne en bambou noir, gravé dans l'épaisseur de l'épiderme; la pomme en ivoire inscrustée en écaille et piquée d'or.
22 — Un tube de bambou travaillé délicatement et à jour. L'empereur et les grands en ont de semblables sur leurs tables pour brûler des parfums.
23 — Une plaque de ceinture de *Ta-hio*, lettré, mandarin du deuxième ordre; elle représente en sculpture un petit paysage avec figures.
24 — Une très-grande figure de *Lao-tsé*, un petit enfant tenant le fruit de longévité. Ce groupe est sculpté dans un seul morceau de bambou, posé sur socle en bois de Chine et sous cylindre de verre.
25 — Une autre petite figure de *Lao-tzé*, sur socle en bois de Chine.
26 — Un très-beau vase taillé et sculpté dans un seul et même tube de bambou, ainsi que la traverse, les anses et les chaînes qui le suspendent dans son *kia-tze* de bois chinois. Ce morceau, remarquable par sa finesse et la difficulté du travail, est un des mieux exécutés de ceux envoyés par les missionnaires à Monseigneur Bertin.
27 — Un autre vase taillé dans un seul bambou, comme le précédent. Il est très-comprimé, et présente à ses surfaces des fleurs sculptées en relief avec quelques parties incrustées en ivoire; il est aussi suspendu dans son *kia-tze*, et sert, ainsi que le précédent, à mettre des fleurs sur la table de l'empereur et des grands. Il a été envoyé de Péking, par le père Bourgeois, en 1775.
28 — Un petit paysage en relief avec figures, sous cylindre de verre.
29 — Une nacelle dans laquelle sont les huit Immortels avec leurs attributs, ainsi que deux rameurs; le tout sculpté dans un seul tube posé sur une mer en bois d'ébène. Le pied est en bois de Chine et ivoire, travaillé à jour : le tout sous cylindre de verre.
30 — Un rocher dans une montagne surmontée d'une pagode, à laquelle se rendent une quantité de petits personnages, en parcourant les différentes sinuosités qui semblent former un véritable labyrinthe couvert d'arbres de toutes espèces parfaitement caractérisés. Il serait difficile de se procurer une plus belle pièce en ce genre.
31 — Une dormeuse à deux dossiers dont un avec traversin, en vannerie. Sous ce meuble est un marche-pied rentrant

comme un tiroir ; il est tout en bambou artistement travaillé, très-solide et très-commode en santé comme en maladie.

32 — Trois fauteuils de même bois et même travail, ainsi qu'une table, seront divisés sous ce numéro.

33 — Deux chaises en bambou chiné du Japon, espèce extrêmement rare, et dont les Chinois imitent ordinairement les taches en peinture sur leurs bambous blancs.

34 — Un superbe *Lien-tsée*. On les suspend devant les portes et fenêtres ; ils ont l'avantage de laisser entrer l'air et d'arrêter les mouches, cousins, etc., et les personnes qui sont dans l'appartement voient dehors sans être vues. Celui-ci est en bambou chiné du Japon, représentant en broderie de soie de couleur les dragons célestes, le chien de *Fo*, la grue, les vases à parfums, et généralement tous les objets du culte chinois. Hauteur 9 pieds, largeur 8 pieds 3 pouces.

35 — Quatre autres *Lien-tsée*, recouverts sur toutes leurs surfaces, de soie de toutes couleurs, formant des dessins réguliers et variés sans interrompre la lumière.

36 — Plusieurs jolies petites cuillères en bambou, vernies et dorées au Japon, et autres petits objets, seront divisés sous ce numéro.

37 — Deux peignes, dont un japonais, avec inscription.

VANNERIE LAQUÉE. *Voyez* LAQUE.

38 — Un panier de voyage, à trois étages, fermant avec un cadenas.

39 — Un panier à anse en dessus, en bambou tressé, noir et blanc ; il est d'une forme élégante. *Voyez* Ivoire.

40 — Une corbeille et son couvercle, surmontée d'une rosace en bambou tressé, de la plus grande finesse.

41 — Une autre petite corbeille à ouvrage, forme de coupe, d'une très-belle forme, tressée en bambou.

42 — Un Pagara en vannerie et nacre, et un autre petit en jonc, forme sexagone.

43 — Un plateau à rebord, tressé en bambou.

44 — Une théière en étain, recouverte en vannerie, et une tasse et soucoupe formant couvercle, recouvertes en vannerie, et un gobelet : en tout trois pièces.

45 — Une tasse en étain avec son couvercle formant soucoupe, recouverts en vannerie et crins de trois couleurs, et une autre tasse en vannerie et fils d'argent.

46 — Trois chapeaux, dont un de cultivateur et un de pêcheur.

7 — Différens autres objets en vannerie seront divisés sous ce numéro.

8 — Plusieurs petites boîtes recouvertes en paille de riz coloriée, formant de très-jolis dessins et fermant à secret.

9 — Un bol sculpté en relief, sujet de prière à la Divinité. On y voit deux joueurs de *yo*, dont l'un tient la flûte à gauche et l'autre à droite. Sur la face opposée, sont gravés aussi en relief des caractères chinois dont nous donnerons la traduction à l'acquéreur. Cette tasse curieuse est doublée intérieurement.

10 — Deux belles coupes, forme de gobelet, doublées d'argent et sculptées à l'extérieur; un dragon, etc. Ils sont sur pied chinois en bois sculpté à jour.

11 — Deux tasses en coco gravé et doublé, sur soucoupes en bois tourné.

12 — Un bain-marie pour tenir le vin chaud; il est construit en étain dans une noix de coco sculpté à l'extérieur, et une tasse aussi en coco doublée en étain.

13 — Boîte à tabac et son couvercle formés d'une noix de coco, sculptés dans toute la surface.

14 — Un chapelet, que les dévots au dieu *Fo* tiennent dans leurs mains; il est enfilé de coton. Plus, d'autres petits cocos représentant les dix-huit métamorphoses du dieu *Fo* ou *Foe*. Ils sont d'une finesse de sculpture extraordinaire, et sur chacun il y a une inscription chinoise qu'on peut lire à la loupe : le tout repose sur des petits socles en ébène, sous cylindre de verre.

15 — Une courge (dite calebasse ou courge), d'une régularité et d'un volume extraordinaires; elle est ornée de dessins, avec le *Fong-hoang* oiseau de prospérité, en or vernis au Japon et de la plus belle qualité.

16 — Une petite coloquinte, boîte à odeur travaillée de compartimens sur toute la surface, le couvercle enlevé dans le même fruit. C'est encore une preuve de l'adresse et de la sûreté de main des Chinois.

17 — Douze noyaux avec des paroles du *Credo* et du *Pater*, et deux cous très-bien gravés.

LAQUE ou VERNIS.

On nomme laque, divers ustensiles en bois mince et léger, de différentes formes, recouverts d'un vernis naturel produit par les incisions que l'on fait à un arbre propre à la Chine et au Japon, et qu'ils appellent *Ngou-tong*. Il s'en faut bien que les

ouvrages de vernis ou laque qui se font à Canton, soient aussi beaux que ceux du *Japon*, quoique faits avec le même vernis, parce qu'ils sont faits avec trop de précipitation; ils attendent presque toujours l'arrivée des vaisseaux pour y travailler et se conformer au goût des Européens. Un ouvrage d'un bon vernis doit être fait à loisir; un été suffit à peine pour le perfectionner. Nous ferons observer que les morceaux de choix sont très-rares, même chez les Hollandais, où ils sont portés à de très-grands prix; ils en sont actuellement dépourvus, les étrangers leur ayant tout enlevé, et l'on sait qu'il n'en était tombé entre les mains des principaux chefs ou négocians hollandais, que par des présens que leur faisaient les Japonais en reconnaissance de quelques services.

LAQUE DU JAPON.

Laque noir.

58 — Un petit cabinet en laque-miroir, sans aucun dessin afin d'en laisser voir la pureté; il renferme plusieurs tiroirs; les charnières, la serrure et les encoignures sont en argent.

Laque noir à dessin d'or.

59 — Une cantine du Japon, vernis rouge en dedans, noir à dessin d'or à l'extérieur; elle se compose de quatre confituriers, deux tiroirs, un plateau, deux bouteilles et leurs bouchons : le tout renfermé sous un portoir de même laque. Très-belle pièce d'une rare conservation.

60 — Une petite boîte à parfums, forme de pagara, en bois précieux, à dessin tracé et incrusté d'or, les extrémités laquées tout or; il consiste en trois boîtes et un petit plateau sur son pied. Cette pièce est un bijou en laque.

61 — Une sorte de petite table qui se place sur le canapé entre deux personnes; le tiroir placé au-dessous renferme six petites boîtes à parfums. Ce laque est de la plus belle qualité et représente la grue, oiseau de bonheur.

62 — Une écritoire en laque noir, à dessin de paysage, aventurinée en dedans; elle est garnie de sa pierre et de son réservoir à eau : pièce de la plus belle conservation.

63 — Une boîte ronde en très-beau laque, à dessin, paysage et oiseaux sur fond noir aventuriné en dedans; elle renferme des petites boîtes à parfums, forme cylindrique, posée sur un portoir à anse et aventuriné. Belle conservation.

64 — Un déjeuné composé de belles théières à figures, à sujet

d'enfans qui dansent; de quatre petites tasses avec leurs soucoupes servant de couvercle, d'un brûle-parfums en damasquiné du *Ton-kin*, et d'un plateau; comme le reste en beau laque du Japon.

65 — Une petite plaque représentant un *Pou-sa* bosselé en laque doré. Ce petit tableau est très-bien encadré.

66 — Deux groupes d'enfans de distinction, garçons et filles, en bronze, vernis en laque noir à dessin tracé en or de la plus grande finesse; ils sont sur des socles en bois de Chine. Plus, une petite figure imitant celles en bronze laqué.

67 — Deux pièces, dont une très-belle boîte en laque du Japon, rouge en dedans et noire en dehors, à dessins de rinceaux et de ronds, tellement dorés et nets, qu'on croirait que ce sont des incrustations. Plus, une théière absolument semblable.

68 — Une très-belle tasse et soucoupe en laque, avec fleurs en or et couleurs. Rare.

69 — Huit tasses de laque superfin.

70 — Une boîte de toilette à trois tiroirs, et pose-miroir formant couvercle.

71 — Une théière ou vase à vin, et une petite tasse et soucoupe, à panneau varié de dessins.

72 — Deux boîtes à parfums, cylindriques et à quatre étages.

73 — Une belle cuillère, dont les dames se servent à la pêche pour mettre de l'eau dans leur seau sur le poisson; elle est ornée d'une frange de soie et or attachée au manche.

74 — Une boîte, forme de melon, fruit consacré; les côtes sont de relief, l'intérieur est aventuriné.

75 — Plat à barbe à dessin de branchage, et brosse à savonnette.

76 — Boîte à tabac, forme globulaire; elle est ornée, ainsi que son couvercle, de peintures et fleurs en or.

77 — Autre boîte ovale à trois étages, avec plateau, pied et enveloppe.

78 — Un sceptre ou *Jou-y*. C'est l'insigne des sages du vieux temps.

79 — Une pagode à plusieurs pavillons, dont un renferme l'idole, et sur son pied en laque ayant trois tiroirs. La variété et la richesse de cette pièce, la découpure de la muraille à jour, les petites sonnettes en métal de Chine, l'idole en bronze, font de cette pièce une chose très-curieuse.

Pagode vient du mot persan *Poutghéda*, qui veut dire Temple d'idole.

80 — Pavillon et salle particulière à chaque maison. Ce sont des espèces de chapelle où l'on place la tablette de ses ancêtres et où les Chinois leur font des cérémonies respectueuses; on y a placé une divinité en bronze doré. Le tout posé sur un pied aussi en laque du Japon.

81 — Divinité en bois doré et peinte dans sa pagode en laque, de 10 pouces de haut, ouvrant à deux vantaux. A ses pieds, on a collé une très-ancienne médaille représentant la même divinité.

82 — Autre grande divinité debout, sculptée en bois doré et renfermée dans sa pagode, à deux vantaux, avec garniture en cuivre doré.

83 — Boîte à trois étages, forme *pagara*, à dessin de paysage et montagnes en relief; l'intérieur aventuriné.

84 — Petit vase à brûler des parfums, avec grille en argent, posé sur son pied en bois de Chine.

85 — Chaufferette de dame, ou porte-feu, garni intérieurement de sa poêle, couverte d'un grillage en laiton d'un travail extraordinaire.

86 — Porte-mèche, forme de bateau; l'intérieur est doublé en étain.

87 — Tasse, forme de gobelet, à couvercle; la forme est octogone, chacun des huit pans est d'un dessin différent. Elle est posée dans une soucoupe.

88 — Deux boîtes orbiculaires renfermant des mèches ou allumettes en spirales.

89 — Une autre boîte orbiculaire, à dessin de paysage; elle sert à mettre des cardes de fard pour les dames chinoises.

90 — Deux boîtes à encre, au dragon à cinq griffes, ce qui indique l'empereur.

91 — Petite boîte cylindrique à trois étages, pour mettre et brûler des parfums.

92 — Confiturier à couvercle, forme de petite soupière, rouge en dedans.

93 — Différentes soucoupes ou présentoirs, et de très-belles tasses, seront divisées sous ce numéro.

En décrivant les cérémonies d'un festin, il est dit: Celui qui reçoit, salue ses hôtes; après quoi, il se fait donner du vin dans une petite coupe d'argent, de bois précieux ou de porcelaine, posée sur une petite soucoupe de vernis. (*Duhalde*, t. II, p. 3.)

94 — Un porte-montre, des boîtes, des plateaux, et autres objets en laque du Japon et de Chine, seront divisés sous ce numéro.

VANNERIE LAQUÉE.

95 — Un *Pagara*. Le dessus représente une branche de sycomore en fleurs, en laque tout or; la bordure aventurinée, à petits dessins, anses en argent. Cette pièce remarquable est de la plus grande rareté.
96 — Un petit cabinet composé de sept tiroirs, dont la face est brodée en soie, l'intérieur est en très-beau laque du Japon; le tout fermé par une porte à deux vantaux.
97 — Un traversin laqué en vernis japonais.
98 — Une soucoupe ou petit présentoir laqué en rouge, et une tasse et soucoupe laquées noir et or.

LAQUE DE CHINE.

99 — Un petit nécessaire de forme cubique, composé de quatre boîtes, un plateau et son couvercle, un pied et son enveloppe.
100 — Une petite boîte à deux lobes, dans un étui en mandarine.
101 — Deux assiettes à dessin de corbeille, dorées.
102 — Deux plateaux entrant l'un dans l'autre.
103 — Une boîte de voyage, à quatre étages.
104 — Deux boîtes à fiches.
105 — Un pupitre de voyage, avec écritoire, divisions, etc.

Vernis noir et or, dit Laque usé.

106 — Un très-petit cabinet renfermant trois tiroirs; dans le premier, un plateau, et dans chacun des autres deux petites boîtes.
107 — Une boîte à éventails ou à bijoux, de la belle qualité elle représente un paysage très-soigné.
108 — Petite tablette ou écran dans son pied; la peinture or est très-fine.

Vernis noir incrusté de nacre australe, vulgairement appe Burgau.

Le Burgau est la nacre d'une coquille du genre *sabot*, e latin *turbo*; elle est loin d'atteindre le beau feu que jette l nacre dont il s'agit et dont aucun conchyliologiste n'a pu jus qu'à présent déterminer l'espèce, vu la rareté des coquille asiatiques.
Une tabatière. (*Voyez* Bijoux.)

109 — Un étui à cigares cylindrique déprimé, en cuivre laqué et burgoté, sujet de paysage. Comme la nacre ne plie pas, cela nous porte à croire que celle-ci pourrait bien être prise dans la circonférence d'une coquille du genre des cantharides, espèce inconnue pour nous.
110 — Deux petits présentoirs quadrangulaires, entrant l'un dans l'autre et incrustés de nacre australe, tant sur leurs bords que dans le centre, où sont représentées des figures dont les habillemens sont de couleur différente par le chatoiement de la nacre; ils sont aussi parsemés d'or. Cet article est ce qu'on peut voir de plus beau en ce genre. Ils sont dans une boîte couverte en mandarine.
111 — Boîte quadrangulaire, à cigares ou tabac à fumer.
112 — Un très-joli petit plateau bordé en argent.
113 — Un coffre cintré, en très-beau laque, avec parties en chagrin; il est garni en cuivre doré.
114 — Un grand bol en porcelaine peinte dans l'intérieur, et revêtu à l'extérieur de laque noir, incrusté de nacre offrant un paysage marécageux avec beaucoup de canards.
115 — Deux soucoupes, une tasse et un bol.
116 — Deux éventails, laque et ivoire, à jour.

Vernis aventurinés avec dessins en incrustations en or.

117 — Une boîte orbiculaire, à mettre des cardes ou ouates de coton à farder les dames chinoises.

Nota. Le père Amyot faisant un envoi au ministre Bertin, en 1786, dit dans sa lettre: « *Elles sont à fond noir; on n'en trouve plus ici à fond d'or.* »

118 — Une grande théière avec incrustation en or et argent, quatre tasses aventurines; le tout d'une belle conservation et posé sur un plateau à dessin en or.
119 — Une boîte octogone en renfermant quatre autres petites, forme d'éventail, laque aventuriné en relief.
120 — Une boîte, carré long, garnie de son plateau intérieur.
121 — Boîte, forme losange, à dessin de relief; jardinière avec incrustation en or, dans sa boîte en mandarine.
122 — Un grand plat.
123 — Une belle plaque d'échantillon avec fleur de relief.

Vernis en or avec dessins et incrustations en or.

124 — Deux boîtes à sujet d'enfans qui jouent; elles sont dans leur étui en étoffe mandarine.
125 — Cinq jolies petites boîtes, figurant en sculpture les cinq

fruits consacrés, laque doré en plein avec peinture de relief, en or de couleur et incrustation d'or ; le tout sur un plateau couvert en étoffe mandarine. Cet article curieux est le seul qu'on ait encore vu dans ce genre.

126 — Une boîte à tabac, en cuivre laqué tout or.

127 — Trois pièces à brûler des parfums ; celle du milieu à plusieurs lobes est montée en vermeil ; les deux autres, quadrangulaires, sont incrustées de petites fleurs d'or sur le vernis. Ces petites pièces remarquables sont sur des pieds sculptés en bois de Chine.

Laque ou Vernis rouge.

128 — Une très-belle garniture composée d'un vase à brûler les parfums, une boîte et le vase d'accompagnement ; ces trois pièces travaillées sur toute leur surface dans l'épaisseur du vernis ; la pièce du milieu est garnie en cuivre doré : le tout sur son pied à tiroir en bois d'ébène. Pièce très-capitale.

129 — Une autre boîte, forme de petits paniers, figurée en laque, travaillée comme les précédentes, et dans une boîte en mandarine.

130 — Une boîte orbiculaire à mettre des parfums, représentant sur le dessus un panier de même travail.

131 — Une autre plus petite, sculptée de même, à fleurs de pêcher, et garnie intérieurement en corne de rhinocéros, dans un étui en étoffe de soie verte.

132 — Quatre plats, se retournant l'un sur l'autre et servant à porter des fruits glacés ou confits.

133 — Huit tasses et soucoupes et théière en laque rouge, formant deux lots.

134 — Un plateau quadrangulaire, cannelé, sur lequel est posé un bol et deux tasses avec leurs soucoupes, en très-beau laque à dessin doré.

135 — Un porte-tasse à anse au-dessus, une boîte en cuivre vernis rouge, des tasses dépareillées, des éventails, et autres objets, seront divisés sous ce numéro.

OUVRAGES EN BOIS.

136 — Le dieu *Fo* ou *Foë*, sculpté en bois et doré, renfermé dans sa pagode en bois de Chine, fermant à coulisse.

137 — Deux boîtes quadrangulaires en bois de Chine, très-curieux ; les couvercles sont fouillés dans la masse et les moulures extérieures poussées à la main.

138 — Deux petites figures, ou plutôt divinités chinoises, très-bien sculptées, malgré la dureté et la difficulté de travailler ce bois.

139 — Deux cuillères en ébène, manches incrustés de nacre.

140 — Un groupe de singes, sculpté dans le précieux bois d'aloës, qui se brûle comme un des parfums les plus suaves, et qui, pour cette qualité, se vend au poids de l'or. Il est sur socle en bois de santal, sous cylindre.

Les Chinois aiment beaucoup les singes, et en ont placé dans leur paradis.

141 — Une coupe aussi en aloës, forme de gobelet, fouillée dans la masse, avec des branches de fleurs sculptées au pourtour; le bois est très-pesant. Cette coupe est sur un pied en bois de santal sculpté; l'intérieur est doublé en argent.

142 — Un très-beau tableau sculpté en relief dans une seule planche de bois de santal, de 15 pouces de large et 25 pouces de haut, représentant, en 14 figures, un épisode de la fête des Lanternes. Cette pièce capitale, sous le rapport de l'art et par la rareté d'une planche de cette dimension, est posée en forme d'écran, sur son pied en bois de Chine, sculpté au dragon et à jour.

143 — Deux tableaux en santal, composés d'une multitude de petites tringles assemblées comme de la charpente, et faisant le fond aux sujets sculptés; dans l'un est une branche de *kouëi*, arbre odorant; dans l'autre est une inscription analogue. Ce travail est très-curieux.

144 — Confucius, prince des philosophes chinois, né 550 ans avant J. C.; il mourut à 73 ans. Il est en bois de santal, et tient son pinceau dans l'attitude d'écrire; une sentence morale, deux caractères qui sont tracés sur le bois, signifient *l'ancien maître*, titre de Confucius. Il est posé sur socle en bois de rose, imitant un tronc d'arbre, et sous cylindre de verre.

145 — Trois petites divinités sculptées en bois de santal, dont la plus grande n'a que 8 lignes de haut, et la plus petite une ligne, ou à peu près la grosseur d'un grain de riz. Le tout est posé sur un rocher et sous cylindre.

146 — Deux figures en bois de santal, dont un vieillard est l'un des huit immortels, tenant une gourde à la main. Elles sont d'une sculpture parfaite et sous cylindre.

147 — Deux figures du même bois, dont un mandarin mettant sa ceinture, et un enfant dont le costume est très-curieux: sous cylindre de verre.

148 — Deux autres figures, une avec le crapaud à trois pattes, l'autre tenant un poisson : sous cylindre de verre.
149 — Trois figures, dont un marchand et deux petits adorateurs, en bois peint et doré.
150 — Une très-belle canne en bois de fer, sculptée dans toute sa longueur à pointe de diamans, diminuant insensiblement de grosseur suivant la circonférence de la canne. Ce bois est coupé avec une netteté et une régularité extraordinaires.
151 — Un peigne en bois de santal, artistement travaillé à jour. On a joint à cet article la gravure faite pour être publiée, par feu M. *Denon*, à qui M. Sallé avait prêté l'original pour venir à l'appui d'un semblable que ce savant possédait, et qu'il a aussi fait graver.
152 — Deux éventails en bois de santal, travaillés à jour; un à médaillon peint à quatre faces, l'autre avec le caractère de longévité.
153 — Deux tasses et leurs soucoupes en bois tourné, et garnies en vermeil.
154 — Un *Pi-tong* ou porte-pinceau, évidé et sculpté dans un morceau de bois de Chine; il peut se poser d'un bout comme de l'autre, étant composé exprès.

PARFUMS.

Les Chinois aiment fort les parfums; ils en ont de toutes sortes, tant de leur pays que d'autres qu'ils font venir d'Arabie et des Indes. Ils en font des pastilles odoriférantes de toutes sortes de formes, et travaillées avec le plus grand soin. Tantôt ils forment des bâtons de diverses poudres de senteur, qu'ils plantent dans des vases de différentes formes et substances qu'ils appellent *ting*, et les ayant allumées par leur extrémité supérieure, ils exhalent lentement une douce et légère vapeur. Pour ce qui est des autres parfums, tels que l'encens, le benjoin, et autres résines odoriférantes, ils les jettent comme nous sur des charbons allumés dans le *ting*.

155 — Trois paquets de *hiang*, ou mèches d'odeur, un appelé *kia-nan*, un de *tan-szu* et l'autre en bois de camphre, un très-gros *hiang* à odeur de safran.
156 — Une boîte d'étain, contenant du bois de Calamba, et une autre petite boîte de résine odorante. Le calamba est très-rare, ne croissant que sur la cime des montagnes inaccessibles; il se vend au Japon jusqu'à deux cents ducats la livre.

157 — Deux petits flacons ou vases à deux anses, propres à être suspendus à la ceinture, dont un contient de l'essence de santal.
158 — Une pendicaille à quatre rangs de grains ou pastilles d'odeur, recouverts d'un réseau en soie de différentes couleurs, avec quatre attaches de composition, incrustées en nacre australe, dans sa boîte recouverte en étoffe mandarine.
159 — Deux pastilles de forme quadrangulaire, évidées l'une dans l'autre, et chacune travaillées à jour. Cette pendicaille est garnie de son attache en soie avec coulans.
160 — Une autre pastille; elle est sculptée et représente différens fruits et plantes, ornée de soie.
161 — Une pastille de forme ovale, sur laquelle est représenté un *ting* avec son vase d'accompagnement; elle a son nœud en soie jaune. Les dames en portent de semblables suspendues à leurs robes.
162 — Deux pastilles très-odoriférantes, une noire, semblable à un pain d'encre de Chine, dans son enfilage en soie, l'autre figurant le caractère *cheou*.

OUVRAGES EN IVOIRE.

Tous les curieux admirent les chefs-d'œuvre en ivoire exécutés par les Chinois; mais peu de personnes savent comment on le travaille. Beaucoup croient, en voyant la délicatesse des corbeilles ou des éventails, que les Chinois ont des emporte-pièces ou qu'ils ramollissent cette substance, parce qu'elles ont vu des médaillons imprimés sur de l'ivoire. C'est en effet tout ce qu'on peut faire de cette manière; mais l'on n'obtiendrait pas la netteté du travail des éventails par ce moyen. Il n'y en a pas d'autre (et c'est celui qui s'emploie partout) que de découper à la scie, et c'est cette profession que l'on nomme découpeur d'éventails. Pour ce qui est de la sculpture l'on ne coupe point l'ivoire au ciseau, à l'échoppe ni au burin, cela ne se peut; il faut gratter l'intervalle entre ce qu'on veut produire en relief, l'on ne peut procéder autrement. D'après cela on peut juger du mérite du temps et de la patience d'un Chinois, qui est obligé de donner des milliers de coups de scie, et sculpter ensuite pour terminer un simple éventail, et ainsi des autres objets.

Une très-belle lanterne. (*Voyez* meubles.)

163 — Deux vues du lac *Si-hou*; il a plus d'une lieue et demie de circuit, et est bordé de maisons en quelques endroits,

L'eau du lac est très-claire; au milieu sont de petites îles où l'on se rend après avoir pris le plaisir de la promenade. L'artiste chinois les a exécutées en relief pour l'empereur *Kien-long*, qui en fit présent au *stathouder*, et que Napoléon envoya depuis au musée d'histoire naturelle d'où M. Sallé les a obtenues en échange; elles sont dans des cadres de différens bois de Chine, incrustés de nacre, et mises ensuite sous verre dans des cadres français.

164 — Un bas-relief dans un paysage où sont représentés les huit immortels; le paysage et les vêtemens sont en pâte; les têtes, pieds et mains des divinités sont sculptés en ivoire. Le tout est encadré et sous verre.

165 — Une petite pagode à sept étages, chacun d'un travail différent, où se trouve une idole; sur l'arc de triomphe servant d'entrée, on voit deux caractères qui signifient *splendeur de l'excellence*, style chinois. Près de là est un petit pavillon où des Chinois se promènent. Cette pagode est sous cylindre.

166 — Une boule, chef-d'œuvre de tour et de sculpture; elle en renferme onze autres, toutes évidées dans la masse de la première, et toutes travaillées d'un dessin différent. Celle de dessus offre une composition de figures et de fleurs d'un travail très-délicat; elle est suspendue par une chaîne d'ivoire aussi du même morceau, sous un cylindre de verre percé au centre.

167 — Un bouquet de narcisses; il y en a dix sur quatre différentes tiges, avec leurs ognons et racines. Il est dans une jardinière en marbre salin blanc, posé sur un socle en bois du pays, et sous cylindre de verre.

168 — Un petit coffret plat, avec paysage et figures coloriés et dorés, sculptés sur toute la surface. Les branches des arbres se détachent à jour sur le fond, l'intérieur est doublé en soie. Ce petit coffret est renfermé dans une boîte ou enveloppe.

169 — Un autre coffret sculpté sur toutes ses faces et sur le couvercle. La serrure, ainsi que les angles et généralement toute la garniture sont en argent. Il est dans un étui couvert en papier argenté.

170 — Un porte-fruit ou assiette, à fleurs sculptées à jour et coloriées. Il est sous cylindre.

171 — Un petit *présentoir*, forme de fruit de longévité, avec sa branche fleurie, servant d'anse, et deux chauve-souris à l'extrémité. Il est dans sa boîte en mandarine.

172 — Une petite boîte cubique à panneaux en corne blanche, sur lesquels sont appliqués des fleurs et insectes sculptés en ivoire et coloriés.

173 — Une boîte à thé, cylindrique, à panneaux travaillés délicatement à jour. Elle est sur son pied en bois de Chine.

174 — Une boîte sculptée, forme de tabatière ronde.

175 — Une femme de distinction, en grande parure ; morceau de sculpture colorié. Sous cylindre de verre.

176 — Une boîte cylindrique à muscades, imitant le bois de palmier, s'ouvrant aux deux extrémités pour séparer le macis de la muscade.

177 — Le dieu *Fo* ou *Foë*, représenté assis sur la fleur de Nénuphar, posé sur un pied en bois de Chine, représentant un nuage qui s'élève. Sous cylindre de verre.

178 — Une figure en costume de mandarin.

179 — Un vieillard portant des fruits, formant boîte à thé. La mèche de cheveux en sculpture sert de bouton pour l'ouvrir.

180 — Un manche de *talapat* ou cache-soleil, travaillé sur le tour ; l'extrémité antérieure offre un buffle femelle alaitant son petit. Chef-d'œuvre en ce genre.

181 — Une canne imitant le bambou ; elle se démonte en trois parties, dont une sert de pipe ; la pomme sert de boîte à parfums, et le tout peut se porter à la ceinture dans son étui en étoffe de soie brochée or et argent.

182 — Une canne, avec pomme de même substance, servant de boîte à parfums, et faite au tour à guillocher.

183 — Un étui à cartes.

184 — Deux étuis sculptés, l'un renfermant des navettes et petits bâtons à faire du filet, l'autre pour mettre des aiguilles. Il est sculpté au dragon.

185 — Deux pelotes sculptées.

186 — Une corbeille travaillée à jour avec fleurs sculptées en relief et coloriées, appliquées dans chaque compartiment.

Nota. Ces sortes de corbeilles servent à renfermer le fruit du *fo-cheou*, des fleurs odorantes de *kouëi*, pour parfumer les tables ; on les sert avec les sucreries et les fruits qui composent le dessert. L'inspection seule de cette corbeille suffit pour s'en convaincre, car on a sculpté pour le bouton du couvercle le *fo-cheou*.

187 — Une très-belle corbeille et son couvercle, à panneaux, sujets de figures sculptées sur un fond à jour. Elle est d'une belle dimension et d'une grande finesse. Sous cage de verre.

188 — Une autre corbeille ronde, à compartimens de fleurs et de fruits sculptés en ivoire colorié ; la boule qui sert de bouton au couvercle en renferme d'autres tournées et évidées l'une dans l'autre sous cylindre de verre.

189 — Un panier ou corbeille à anse en dessus, à quatre étages, ouvrant séparément ; les panneaux des compartimens sculptés très-finement, sous cylindre de verre.

190 — Un autre panier et son couvercle en vannerie d'ivoire. L'anse sculptée représente deux dragons entrelacés formant par les replis de leurs corps un nœud au milieu sous cylindre de verre.

191 — Une petite corbeille remplie de fleurs en ivoire. La chaîne qui la suspend dans son cylindre est aussi en ivoire.

192 — Un très-beau *Talapat* ou cache-soleil, se déployant comme un éventail. Toute sa surface offre une composition générale de figures, animaux et plantes en sculptures de demi-relief, de même que l'étui qui le renferme, qui est sculpté en bois de sandal de la plus grande finesse. C'est la pièce la plus belle connue dans ce genre.

193 — Un éventail ancien, en ivoire, travaillé à jour avec une peinture très-fine, représentant l'empereur à sa maison de plaisance, recevant un de ses ministres. Il est enrichi d'un anneau pour le suspendre à la ceinture.

194 — Un éventail à figures sculptées des deux côtés.

195 — Un *idem* à une seule face.

196 — Six éventails sculptés à dessins d'ornemens, seront vendus sous ce numéro.

197 — Deux manches d'ombrelles sculptés avec figures du dragon céleste parmi des nuages.

198 — Trois éventails en os travaillé à jour.

NACRE DE PERLE, BURGAU, etc.

199 — Un coffret en nacre, sculpté et découpé, avec charnière, anse et serrure ; il est dans sa boîte couverte en papier de Chine argenté.

200 — Une constellation figurée par un cerf parsemé d'étoiles et de chauve-souris. Elle est posée sur un socle en bois de Chine sculpté à jour.

201 — Une tabatière sculptée, montée en argent.

202 — Une pipe indienne incrustée en nacre, le tuyau en bois précieux, garni en marqueterie sur ivoire.

203 — Trois étoiles à peloter du fil. Elles sont grandes et bien gravées.

204 — Une tasse posée sur un présentoir ou grande soucoupe en burgau, coquille du genre sabot.
205 — Une grosse coquille du genre nautile, et un sciage d'une coquille semblable servant de cuillère.
206 — Une très-petite nautile gravée délicatement sur toute sa surface jusqu'à la nacre. Elle est posée sur un pied sculpté, forme de nuage.

OUVRAGES EN ÉCAILLE.

Tout le monde sait que l'écaille provient du test d'une tortue de mer, qu'elle est naturellement en feuilles minces; il faut donc ou la fondre ou la souder pour obtenir des objets d'une certaine épaisseur ou d'une grande surface. L'écaille naturellement tachetée de deux couleurs, étant fondue, n'est plus que d'une teinte noire assez désagréable à l'œil.

Les Chinois sont parvenus à souder ensemble un si grand nombre d'écaille, qu'ils en font de très-grandes lanternes qui paraissent d'une seule pièce. Ils la coupent aussi par petites lanières étroites, et en réunissent le nombre nécessaire pour en faire une masse pleine, telle que la canne du numéro suivant, sans en détruire ni les belles taches, ni la transparence. C'est un art inconnu en France.

207 — Une très-belle canne d'écaille soudée; la pomme de cristal de roche incolor limpide, figure en relief la tête du *ki-lin*, animal de bon augure, dont les yeux et la langue sont en rubis. La certissure en or est aussi enrichie de rubis et d'émeraude. Pièce très-remarquable.
208 — Un présentoir à quatre lobes d'une seule écaille. Il est gravé au trait, doré et orné de petits poissons en nacre.
209 — Un bol et une très-jolie petite tasse sur sa soucoupe, aussi en très-belle écaille.
210 — Un coffret dont toute la garniture, même la serrure, sont en argent. La plaque du dessus et celle des grandes faces sont d'un seul morceau.
211 — Une grande canne de vieillard, en bois, plaquée en écaille, sans qu'on puisse apercevoir une seule réunion ou jointure. La pomme en cuivre doré et repoussé, représente un oiseau de nuit avec ses petits.
212 — Une belle tabatière ronde et sculptée sur toutes les faces, paysage et figures.
213 — Un étui à cartes, de même substance et travail.

214 — Un coffret contenant vingt petits flacons en verre bleu, avec un tiroir ; les angles sont en filigrane d'argent.
215 — Une paire de flambeaux en écaille et ivoire garnis en or, à l'usage européen.
216 — Deux paires de *quai-tsée*. Ce sont les petits bâtons dont les Chinois se servent à table au lieu de fourchettes, les viandes étant désossées et coupées par morceaux. Ceux-ci ont les bouts garnis en argent.
217 — Deux nécessaires renfermant chacun un couteau et deux bâtonnets.
218 — Une plaque de ceinture figurant en sculpture une cigale très-bien exécutée. On a joint à cet article l'insecte naturel reçu de Chine.
219 — Un étui à cigares de forme cylindrique déprimée. La partie, servant de couvercle, s'ouvre au moyen d'un ressort.
220 — Un grand peigne pour retenir les cheveux. Il est sculpté à jour et dans sa boîte couverte en papier de Chine.
221 — Des peignes de toutes dimensions, et autres objets en écaille, seront divisés sous ce numéro.

OUVRAGES EN CORNE.

La plupart des rois des Indes boivent dans des vases faits de corne de rhinocéros, parce qu'elle est, dit-on, un excellent antidote. On prétend que si on y mettait du poison, mêlé avec de la liqueur, on verrait sortir une petite sueur au travers de la coupe. On fait aux Indes un très-grand usage de cet animal en médecine ; sa peau sert à faire des boucliers, et plusieurs Indiens se nourrissent de sa chair qu'ils trouvent exquise.

222 — Une coupe en corne de rhinocéros, d'une belle couleur et transparente, imitant en sculpture un rocher avec des arbres dont les branches isolées forment des anses. On y voit aussi de très-jolies figures exécutées avec art.
223 — Une très-belle coupe libatoire, à doubles anses, évidée, sculptée et gravée dans la masse.
224 — Une coupe avec biberon représentant en sculpture la feuille et la fleur de nénuphar.
225 — Trois pièces. Une moyenne corne de rhinocéros brute, et une autre travaillée pour servir de coupe ; on s'en sert généralement en Asie. Plus, une grosse corne de rhinocéros brute, dans laquelle on pourrait faire un vase d'une belle dimension.

226 — Une très-belle canne en corne de rhinocéros.
227 — Un grand vase fait sur le tour à guillocher, art et mécanique que les Chinois exercent depuis long-temps. Volume curieux.
228 — Trois cuillères dont une en corne; un gobelet avec partie saillante, sculpté en relief.

Jouets d'Enfans et Jeux divers.

229 — Une pagode avec les trois divinités principales du culte chinois, en bois sculpté et doré.
230 — Un lot de petits animaux, figuré en crins d'une manière très-ingénieuse; on reconnaît toutes les espèces, même le *hoang-yang*, chèvre jaune sauvage.
231 — Une boîte de jeux d'enfant, faits au Japon. Ils sont plus fins et plus rares que ceux de Chine.
232 — Un jeu d'échecs et un jeu de mirelle, dont les tapis ou casiers sont en étoffe.
233 — Un très-beau jeu de *an-glou* ou d'échecs, qui paraît avoir été fait pour un ambassadeur portugais; car le roi, la reine et les soldats sont portugais. Toutes les figures sont en ivoire, renfermées dans un casier en bois de Chine.

« Ce jeu est presque aussi ancien que la Chine. Un de
» leurs sages disait : On se chagrine, on s'irrite, et
» pourquoi? Pour demeurer maître d'un champ de ba-
» taille, qui, dans le fond, n'est qu'une planche. »
 DEHALDE, T. II, page 614.

234 — Jeu de trictrac en laque, avec ses dés et cornets, etc. (*Voyez* laque.)
235 — Jeu de cassette, dont les figures et la boîte sont sculptées. On a joint à cet article 18 planches gravées d'après les originaux de 300 figures que l'on peut exécuter
236 — Un autre parfaitement semblable, et un jeu de cartes chinoises.
237 — Jeu de casse-tête dont les figures sont en nacre, dans une boîte en chêne.
238 — Des jeux d'enfans de toutes sortes seront divisés sous ce numéro.

Papier, Encre, Couleurs, Pinceaux et autres objets pour le Dessin et la Peinture.

239 — Deux cahiers de papier de Chine rougi sur la tranche, et un autre recouvert en étoffe de soie.

240 — Une figure en relief, représentant *Confucius*. Ce morceau, de la plus grande rareté et de la première qualité, est sous cylindre de verre.
241 — Une boîte de pains d'encre, forme de cachet, chacun surmonté d'un animal en relief, avec des caractères de différentes époques. Le tout renfermé dans une boîte de laque : présent fait au roi Louis XVI.
242 — Un gros pain ovale, de la fabrique impériale, fait sous l'empereur *Yong-lo*, vers l'an 1414. Il a par conséquent 412 années. Sa boîte est en étoffe de Chine.

Un dragon est la devise de la Chine, l'ornement de presque tous les objets chinois et des habits de l'empereur et des principaux de l'empire, mais il n'y a que l'empereur qui puisse le porter à cinq griffes ; les autres ne peuvent en avoir au plus que quatre ; s'ils en mettaient cinq, ils seraient sévèrement punis. C'est pourquoi on voit des dragons à quatre, à trois et même à deux griffes seulement ; mais tout ce qui vient de l'empereur est toujours à cinq.

DUHALDE, T. II, page 294.

243 — Le dieu *Koucy-sing* tenant un pinceau.
244 — Une boîte en laque, à coulisse, renfermant un chien de foë en encre de Chine.
245 — Un gros pain d'encre à sujet des huit divinités, et de l'autre côté, des caractères très-fins.
246 — Une boîte en laque, doublée en soie jaune, renfermant huit pains d'encre sur chacun desquels est représenté un des huit immortels.
247 — Plusieurs pains d'encre seront vendus sous ce numéro.
248 — Une boîte en bois de Chine, renfermant deux pains d'encre, deux pierres à broyer, deux pinceaux, plumes, un souan-pan, vase à eau, chevalet, règles et divers compartimens couverts en bois sculpté : le tout fermé par une serrure forme chauve-souris, etc.
249 — Un nécessaire de peintre, renfermant des tiroirs qui contiennent des couleurs à gouaches dans des godets de porcelaine, de l'encre, des pinceaux, etc. Ce petit meuble est en bois de campêche.
250 — Une boîte en bois de Chine à plusieurs tiroirs et un plateau.
251 — Une boîte en laque renfermant huit pains de couleurs.
252 — Deux pains à encre l'un sur l'autre dans une boîte en bois de rose.
253 — Un *pi-tia* ou arrête-pinceaux, fait en bois de Chine cannelé.

254 — Un *pi-tong* quadrangulaire en marbre peint, encadré de bois de Chine.

Le *pi-tong* sert à placer les pinceaux la pointe en haut.

255 — Un *pi-tong* hexagone en marbre Salin peint, et offrant des sentences morales; la monture est en bois de Chine.

Les Chinois ne se servent pour écrire ni de plumes ni de roseaux, mais d'un pinceau fait de poil d'un lapin ou lièvre blanc; ils ne le tiennent pas obliquement, mais perpendiculairement, comme s'ils voulaient piquer le papier. Outre les pinceaux et plumes, ils en ont de toutes formes et grosseurs, et de poils différens, qui servent aux peintres, et qui sont recherchés à Paris par nos artistes: les uns pour l'huile, les autres pour la miniature.

256 — Un nécessaire ou écritoire, forme rouleau de dessin, des *nigum*, des petits pains de couleurs, etc.

Livres, Gravures, Recueils et Rouleaux.

257 — Une planche d'imprimerie en bois sculpté, avec deux épreuves de son impression sur papier de Chine rouge.
258 — Deux cahiers ou recueil d'estampes au trait pour l'histoire de Chine, etc.
259 — Modèles de bonnets, habits, etc.
260 — Les meubles et édifices des Chinois, par Chambers. Vol. in-folio.
261 — Principaux traits de la vie de Confucius. Un vol.
262 — Voyage à Péking, Manille et l'Isle-de-France, par M. De Guignes, de 1784 à 1801. Trois vol. in-8° et l'atlas in-folio.
263 — Deux petits volumes, histoire du thé, du vernis, du bambou, de la suite de M. Nepveu, libraire, passage du Panorama.
264 — Quatre grandes gravures imprimées en couleur. Elles sont tendues de chaque côté de deux châssis.
265 — Feuilles de gravures imprimées en couleur. Un rouleau.
266 — Un dessin fait à la navette comme de l'étoffe, et composé de petites bandes très-étroites de papier colorié. Il est très-curieux et d'une parfaite conservation.
267 — Peinture sur soie, tendue sur rouleau, représentant une famille tartare dans leur appartement. Cette pièce a été envoyée par le père Amyot au ministre Bertin.
268 — Quatre grands rouleaux, figures chinoises, peintes à gouache, presque de grandeur naturelle.

269 — Le mûrier à papier, rouleau.
270 — Une grande peinture sur soie tendue sur châssis, représentant une mère de famille qui fait la toilette à ses enfans.
271 — Un sujet de deux figures. Au-dessus de la porte de la maison est écrit en chinois : Habitation de la galanterie.
272 — Un volume contenant des oiseaux exécutés en plumes naturelles; les fonds et les plans sont à gouaches.
273 — Un volume grand in-4°., couvert en soie, offrant en relief les variétés de la fleur appelée *meou-tan-hoa*, formées avec de l'étoffe de soie de nuances diverses; sur la feuille en regard de chaque fleur, est l'explication en caractères découpés sur une étoffe noire.

Le père Amyot, qui l'a adressé au ministre Bertin, le 15 décembre 1776, dit : « La singularité de cette fleur et » la manière dont elle est représentée, me donnent lieu » de croire qu'elle ne sera pas déplacée dans un cabinet » de curiosité choisie. »

274 — Un recueil de figures de vieillards, femmes et enfans, habillés en étoffes de soie de différentes couleurs. Les têtes sont peintes sur de la moelle de *tong-sao*. Travail très-curieux.
275 — Deux. *Toui-tsée*. Ce sont des sentences morales que des amis se donnent le jour de leur naissance, et qui se mettent au milieu d'un appartement. La traduction en français est de M. Klaproth.
276 — Un portefeuille en cuir vernis et doré, contenant des lettres écrites en caractère mandarin, dont plusieurs sont traduites en français. Article très-curieux.
277 — Recueil d'estampes et peintures chinoises, relatives aux mœurs et usages de ce pays, collées dans un cahier chinois.
278 — Différens livres et estampes chinoises seront vendus sous ce numéro.

PEINTURES SUR GLACE.

Les Chinois déploient un art particulier pour peindre sur glace, auquel n'ont pu atteindre les artistes européens. Ces peintures ont une grande valeur.

279 — Un mandarin et sa femme prennent le thé, une jeune personne caresse un petit chien; la scène se passe sous un pavillon donnant sur un lac. Le cadre chinois offre sur ses quatre faces huit petits bas-reliefs coloriés, scènes familières.

280 — Deux femmes de distinction, peintes sur glace, de 19 pouces de haut sur 11 de large.
281 — Une tête de femme et tête de mandarin, dans des cadres de laque de Chine.
282 — Deux jolies peintures sur glace, à biseau, faisant pendant; un mandarin et une dame représentés assis dans la campagne. Les premiers plans sont à l'huile et les fonds sont à gouache, et en arrière de la glace, ce qui produit un bon effet.
283 — Un vieillard et sa femme, peints à mi-corps dans un petit cadre français, or et noir.

Peintures à l'huile et à gouache encadrée, en feuilles et en recueils.

284 — Deux tableaux à l'huile faisant pendant, composés chacun de quatre figures; l'un représente une dame à sa toilette, l'autre une mère tenant son enfant devant un vase où sont des poissons rouges. Ces deux tableaux donneront une idée exacte des costumes et de l'intérieur des maisons chinoises.
285 — Quatre sujets de scène familière représentés dans des intérieurs d'appartement. Ils donnent une idée exacte des costumes chinois, et sont sous verre dans des cadres noir et or.
286 — Six gouaches, vue de différentes pagodes, encadrées dans des cadres en laque et sous verre. Cet article formera trois lots.
287 — Deux portraits d'un jeune prince et de sa sœur, dans des cadres chinois à grecque.
288 — Une dame en voyage accompagnée de son mari, et jeune homme rendant visite à une dame, ces deux peintures sur soie sont dans des cadres dorés et à grecque.
289 — La source de *Yuan-Kin* et la vue de *Choug-fang Yansicou*. Ces vues sont prises dans le parc de *Géhol* et donnent une idée de l'architecture chinoise; elles sont encadrées comme le n° précédent.
290 — La fête de l'agriculture, composition de plus de 120 figures.

L'empereur offre un sacrifice au commencement du printemps, laboure la terre et sème cinq sortes de grains, le froment, le riz, le millet, la fève, et un mil qu'on appelle *Cao-léang*.

Les princes, les neuf présidens des Cours souveraines, labourent à leur tour et plusieurs grands seigneurs portent

eux-mêmes les grains qu'on doit semer. (Recueil d'observations, t. IV, p. 115.)

291 — Une composition de plus de 40 figures : c'est le cortége d'un personnage porté en palanquins; il accompagne une caisse du fruit extraordinaire nommé *li-tchi*, qu'il destine à l'empereur; la marche est ouverte par des porteurs de lanternes suivis de musiciens.

292 — Ancien dessin, représentant une promenade en bateau, et son pendant.

293 — Plusieurs gouaches encadrées seront divisées sous ce numéro.

294 — Deux dessins à l'encre de Chine, faits à main levée, pour mettre entre les inscriptions au *Toui-tsée*.

295 — Deux boîtes renfermant 36 petites figures persannes, peintes sur *talc*.

296 — Un recueil de 10 gouaches, costumes anciens et modernes; gr. in-fol., couvert en papier de Chine.

297 — Un autre de costumes de différens ordres; petit in-fol. papier de Chine.

298 — Un autre recueil de marchands ambulans; petit in-fol., en travers, papier de Chine.

299 — Recueil de 12 gouaches représentant des supplices de criminels; gr. in-fol., couvert en papier de Chine.

300 — Un recueil de 14 gouaches très-fines, représentant des intérieurs de ferme chinoise, des gens de la campagne livrés à leurs travaux, leurs instrumens, leurs moulins, leurs charrues, etc.; gr. in-fol., reliûre du pays.

301 — Recueil de 12 gouaches représentant la culture et la préparation du riz; gr. in-fol., reliûre chinoise.

302 — Un autre de 10 sujets d'oiseaux, reptiles poissons et plantes; très-grand in-fol., en travers, reliûre chinoise.

OUVRAGES EN SOIE, BRODERIES, COSTUMES, etc.

De la soie.

L'art de faire éclore, de laver, de tirer parti du riche duvet du ver-à-soie, est de la plus haute antiquité. Confucius rapporte dans un de ses ouvrages que, sous le règne d'*Yao*, plus de 2,200 ans avant notre ère, un des tributs qu'offraient les princes vassaux, consistait en *trois pièces de soie*.

Aujourd'hui dans la seule ville de Kan-tcheou-fou, capitale de la province de Thé-Kian on compte environ 60,000 ouvriers qui travaillent à la soie. (*Grosier*, t. I, pag. 104.)

303 — Un assortiment de soies de différentes couleurs, d'une

boutique de Macao et vingt-deux feuilles de papier sur lesquelles sont brodées plusieurs corbeilles de fleurs, différentes branches avec des fleurs, et des Chinois et Chinoises dans des attitudes variées.

304 — Deux porte-feuilles en étoffe brochée dans lesquels les Chinois mettent certaines images et prières qu'ils sollicitent de leurs bonzes avant d'entreprendre un voyage.

305.— Deux plaques de Mandarins en étoffe de soie brodée de toutes couleurs.

306 — Deux beaux étuis d'éventails brodés en rubans.

307 — Un tapis de table, cachemire ponceau et brodé. Les Chinois vont au Thibet, voisin de Cachemire, y chercher des laines.

308 — Un autre tapis.

309 — Deux cahiers de papier renfermant des échantillons d'étoffe chinoise.

Costumes, Ceintures et Coiffures des dames chinoises.

310 — Costume d'un mandarin civil, consistant en un manteau en étoffe de soie brune brochée au dragon, plaque brodée à la cigogne, une robe de dessous en gaze brochée à jour, une paire de bas de soie piquée, bottes en soie brune, toque en soie et velours et une plume de paon. La distinction du costume des mandarins consiste dans la pièce qu'ils portent sur la poitrine, elle est richement travaillée en soie et or ; c'est un dragon à quatre ongles ou un aigle, un soleil, etc.

311 — Costume de femme de mandarin, consistant en une paire de souliers en soie jaune brodée, une paire de bas piqués et brochés en or et argent, un caleçon en soie blanche, une robe de dessous en gaze blanche, un manteau en soie violette, brochée au dragon avec le caractère de longue vie et brodé en or sur le devant, un mouchoir de soie à carreau, une ceinture de soie bleue avec une bourse à tabac, une pelotte et une bourse à pipe.

312 — Costume d'un riche Chinois, composé d'un chapeau en vannerie, un *Kourma* ou manteau en soie violette, une robe de dessous en soie bleue claire, une paire de bas piqués bleus, une paire de souliers bruns brodés en soie.

313 — Costume de dame chinoise, composé d'un petit modèle de pied moulé sur nature, d'une paire de souliers avec leurs formes en bois, un jupon de soie de diverses couleurs, une robe en gaze violette brochée à jour et un mouchoir en crêpe blanche.

314 — Costume de lettré : une paire de babouches en soie noire, une paire de bas brochés, une robe de coton bleu, un manteau ou *Hin-cou* en soie bleue, collet et parement brodés, doublure soie claire brochée et un chapeau de castor.

315 — Costume d'un vieillard : une paire de babouches soie noire, une paire de bas piqués brochés soie et argent, une robe de dessous en coton, le bas de la robe en taffetas bleu, une robe de dessus en gaze bleue brochée à jour, une ceinture verte avec une bourse à argent, une bourse à pipe en soie rouge, une autre bourse et pendicaille, un étui à éventail, et un chapeau à touffe de crin.

316 — Costume de mandarin militaire de la garde : une paire de babouches en soie noire, une robe de dessous en gaze jaune au dragon en couleur, un manteau en soie à plaques brodés au tigre, un chapeau avec un bouton en cuivre, le tout dans une boîte de voyage.

317 — Un costume composé d'une paire de babouches en soie rose, un jupon de soie noire, une robe de gaze blanche, un demi-manteau ou veste et un chapeau ou bonnet à houppe de soie.

318 — Costume indien : une paire de bottines à revers en tuyaux de plumes de diverses couleurs, un pagne de même matière formant poche, un collier en graines et griffes de tigre, monté en argent, et une couronne de plumes pour la tête.

319 — Costume du père Amiot : le caractère *cheou* en argent, le modèle du bonnet, le bâton de vieillard, plus un autre bâton de vieillard au dragon, peint en rouge, qui donnent une idée de la mesure qu'avait le précédent.

320 — Un joli manchon en plume fourré et doublé en toison du Thibet.

321 — Une écharpe en crêpe blanche claire brodée elle n'a jamais été portée.

322 — Un mouchoir de parure brodé en soie de toute couleur.

323 — Une ceinture ou chaîne en argent avec agrafe, émaillée, chaînon et épingle pour déboucher la pipe ; plus deux bourses en soie, une à tabac, une pour supporter la pipe, plus une pipe en émail.

324 — Une ceinture de premier président, premier ordre de mandarin, en soie bleue, garnie de ses anneaux et agrafes en cuivre doré, encadrant des aventurines factices, avec les mouchoirs et leur coulant en cuivre émaillé, l'étui contenant l'anneau pour bander l'arc, le couteau ou néces-

saire et les bourses en soie brodées en or. Le tout de la plus grande fraîcheur et conservation.

Nota. Une plaque de jade est d'un *Coluo* ou Ministre d'état, premier ordre de *Mandarins*. Une en aventurine est d'un premier président, *premier ordre de Mandarins*. Une en bambou est d'un Mandarin du second ordre. Ce sont les *Ta-hio-se*, ou lettres d'une capacité reconnue. (*Duhalde*, t. II, p. 22.)

325 — Une autre à plaque de mandarin de premier ordre, en jade gravé, sujet de paysage, avec un étui d'éventail brodé, une bourse à tabac, un nécessaire, gaîne brodée.

326 — Un briquet donné par le roi de *Karsin*, prince tartare, en 1779, au P. Benoît, missionnaire. Il est dans une boîte mandarine. Les Anglais en ont fabriqué de semblables d'après les Chinois, et nous en fabriquons sous le nom de briquet anglais ou façon anglaise.

327 — Différens objets faisant partie du costume, seront vendus sous ce numéro.

Coiffures des Dames chinoises.

Quoique les dames chinoises ne se montrent pas en public et qu'elles ne doivent être vues que de leurs domestiques, elles passent tous les matins plusieurs heures à s'ajuster et à se parer. Leurs cheveux sont couverts de bouquets de fleurs d'or et d'argent, ou de fleurs naturelles ou artificielles entremêlées d'aiguilles, au bout desquelles on voit briller des pierreries. Il y en a qui ornent leur tête de la figure d'un oiseau fabuleux appelé *Foug-hoang*. Cet oiseau est en cuivre doré, recouvert de vraies barbes de plumes, ou en filigrane d'argent, ou en moelle de *tong-sao*, etc. Les femmes âgées, surtout celles du commun, se contentent d'un morceau de soie fine dont elles font plusieurs tours à la tête, ce qui s'appelle *Pao-teou*, c'est-à-dire enveloppe de tête.

328 — Une coiffure de dame chinoise, avec tous ses ornemens, posée sur un modèle, tête ou masque de carton peint en Chine.

329 — Des bandeaux ou diadèmes de fleurs de toute espèce, papillons, oiseaux artificiels, que les dames chinoises mettent parmi leurs cheveux, et des feuilles non travaillées, mais teintes de la moelle du *tong-sao*, dont on fait ces parures à Nankin. Cet article sera divisé.

330 — Deux épingles de tête, en plumes de Martin-pêcheur; deux diadèmes ou bandelettes, et deux autres ornemens: en tout six pièces.

331 — Une petite boîte de blanc de perles, que les dames se

mettent sur les joues, et qui se nomme fard de perles; deux cartes de coton remplies de fard, et douze autres cartes de fard, rouge impérial.

OUVRAGES EN ARGILE, TERRE DE PIPE,
PATE dite CROQUET.

332 — Deux Chinois de distinction, mari et femme, à têtes et mains mobiles. Ils ont été envoyés en présent à Joséphine, et proviennent du château de la Malmaison. Ils sont sous des cylindres de verre d'une très-grande rareté, à cause de leur diamètre.
333 — Deux autres Chinois de distinction, mari et femme, costumes en étoffe.
334 — Deux petits comédiens masqués, ils sont en scène; en argile coloriée.
335 — Deux magots, dont les têtes sont en argile et les corps en pâte de farine mêlée de colle, les socles modelés en cire; le tout est peint et sous cylindre de verre; c'est ce que l'on appelle figure en croquet. On a joint à cet article une autre petite figure en mauvais état, mais dont la tête est pleine d'esprit.
336 — Un fourneau japonais, de forme quadrangulaire, avec caractères. Cette pièce est très-rare.

DE LA PORCELAINE.

M. de Réaumur a publié un mémoire sur la porcelaine, le 26 avril 1727. Il compare la porcelaine au verre, et il dit:
« Si elle n'a pas sa transparence, elle a l'avantage réel sur
» lui d'être en état, quoique froide, de recevoir la liqueur la
» plus chaude, de ce qu'après l'avoir reçue, les doigts la tou-
» chent avec moins de risque de se brûler; et enfin d'être
» moins fragile. » Ce savant naturaliste regarde la porcelaine de la Chine comme une demi-vitrification par le mélange de ses matières, tandis que toutes celles d'Europe sont vitrifiables, et il ajoute « que les tasses de la Chine pourraient servir de creu-
» sets dans lesquels on fondrait les porcelaines d'Europe. »

Porcelaine blanche.

La première porcelaine était anciennement d'un blanc exquis, et les ouvrages qu'on en faisait s'appelaient des bijoux précieux. En Espagne, on lui donne encore aujourd'hui la préférence sur la coloriée.

337 — Une théière d'ancien blanc du Japon, de la plus haute antiquité; il paraît que les Chinois, à qui elle a appartenu, en faisaient un grand cas, puisqu'ils y ont adapté une anse en cuivre. Plus, deux tasses forme gobelet.
338 — Vase à parfums, forme carré long, avec couvercle à jour; le chien de *Foë*, et des fleurs en relief, pied en bois de Chine.
339 — Vase à parfums, carré long, avec couvercle à jour, même ornement que le précédent.
340 — Une belle théière, porcelaine blanche.
341 — Un sage ayant à ses côtés deux de ses disciples, groupe sur socle en bois.
342 — Le *Foë* à 18 bras, indiquant les 18 métamorphoses de cette divinité; il est assis sur la fleur de nénuphar. Deux bras sont cassés.
343 — Les immortels de la Chine, groupés ensemble; morceau très-ancien et très-curieux.
344 — Cinq coupes libatoires, à rinceaux de fleurs de relief.

Porcelaines blanche et bleue.

La belle porcelaine, qui est d'un blanc vif et éclatant et d'un beau bleu céleste, sort toute de *King-te-tching*. Les Hollandais distinguent l'ancienne porcelaine, lorsqu'ils voient des bords bruns; il y en a qui n'en veulent pas d'autre, quelque belle que puisse être la pièce.

345 — Deux cornets à mettre des fleurs et portant des dates; une inscription indique que l'un des deux a été fait pour le temple *Fou-lou-tsiang*, la neuvième année de *Tsoung-tsin* en été, jour heureux.
346 — Un bol avec sa soucoupe, portant la date des années *ting-hoa*; il a par conséquent environ 355 ans.
347 — Un grand bol ou confiturier, portant la date des années *khang-hy*, en 1662 de notre ère.
348 — Un très-gros vase avec couvercle, dont le bouton et le bord sont en cuivre doré; on peut en faire une fontaine. Il est posé sur un socle français en bois.
349 — Vase à mettre des fleurs; la forme est celle d'un cadran, avec pied à gouleau et anses; il est à compartiment de dessin bleu sur blanc.
350 — Un grand vase à anse ou pot à mariner; il représente un paysage en camaïeu bleu.
351 — Une bouteille d'ancien blanc à dessin bleu, portant date; elle est sur socle en cuivre doré.

352 — Un vase à conserve, à anse au-dessus, à dessin du cheval céleste parmi des nuages. (*Duhalde*, t. II, p. 469.)
353 — Une tasse à thé, à soucoupe formant couvercle, à dessin en relief de dentelle bleue, et un bol pareil.
354 — Une très-petite tasse, à soucoupe formant couvercle, sur son présentoir.
355 — Deux bouteilles d'accompagnement, à dessin de figures, avec anneaux dorés.
356 — Deux vases dessin bleu et garnis de cuivre doré.
357 — Une tasse à thé avec sa soucoupe servant de couvercle, imitant le bambou par le relief de sa belle couleur; elle est posée sur présentoir en cuivre émaillé bleu et fleur de pêcher.
358 — Deux petites tasses quadrangulaires, imitant le bambou par le relief de l'émail, sur présentoir en émail.
359 — Quatre petites tasses en soucoupes, à rebord avec inscription ou date.
360 — Différens articles, tels que tasses, boîtes à parfums, manches de couteaux, seront vendus sous ce numéro.

Porcelaine peinte avec ou sans dorure.

361 — Deux très-beaux vases à sujets de figures dans des médaillons, se détachant sur un fond de petits ornemens en or. Ils sont richement montés sur cuivre doré et ciselé; à tête de Chimère et Mascaron, un dragon ailé la gueule béante; autour, l'anse qui prend à la gorge et vient se rattacher au socle sans endommager la porcelaine, comme presque toutes nos montures. Ils sont dignes de figurer chez un souverain comme chez l'homme de goût.
362 — Deux très-beaux vases où est représenté l'empereur en grand costume, remettant à une dame de distinction un *jou-y* ou sceptre, composition de plus de 16 figures très-bien peintes. Ces vases sont très-remarquables, l'empereur se trouvant rarement représenté sur la porcelaine. Ils sont garnis en cuivre doré.
363 — La représentation de deux *Fong-hoang*; c'est le phénix de la Chine, selon eux un oiseau de prospérité et le précurseur du siècle d'or; mais il n'exista jamais qu'en peinture et dans leur livre chimérique. (*Duhalde*, t. II, p. 13.)
364 — Deux forts vases, dits pots à tabac, avec leurs couvercles. Ils sont ornés de peinture de fleurs de toutes couleurs; ils sont sur socles de bois.
365 — Un vase de forme quadrangulaire, élevé sur quatre pieds; une partie du vase et son couvercle sont entrelacés du

caractère de longue vie, qui laisse des intervalles travaillés à jour; le chien de *Foë* sert de bouton au couvercle. Cette pièce est remarquable par le travail et le volume.

366 — Deux grandes bouteilles d'accompagnement, à sujet de médaillons, de paysage, avec garniture de cuivre doré.

367 — Un beau vase, à dessin de la toilette de l'éléphant blanc en présence des mandarins. Il est très-bien monté en bronze doré.

368 — Une grande bouteille d'accompagnement, à dessin du *Ki-lin* et du chien de *Foë* ou *Fo*, en rouge et en vert. Cette pièce est garnie en cuivre doré.

369 — Un confiturier composé de petits plateaux, se réunissant à celui du centre très-exactement. Article curieux.

370 — Deux bouteilles d'accompagnement imitant la serpentine. Très-curieux.

371 — Huit bols servant de confituriers, tous de forme différente, représentant en peinture des vues de la Chine, dont le nom est écrit sur chacun, ainsi que des vers ou sentences en lettres mandarines, d'une netteté extraordinaire. Cet article sera divisé.

372 — Deux très-jolis petits vases d'accompagnement, forme quadrangulaire.

373 — Deux très-jolis petits vases, aussi d'accompagnement, forme quadrangulaire, têtes de lion dorées, à sujet de figure sur les deux faces principales. Ils sont posés sur deux socles bois de Chine.

374 — Une théière, anse en dessus, à dessin imitant la vannerie, avec une tasse et sa soucoupe quadrangulaires. Porcelaine ancienne et rare.

375 — Une bouilloire en porcelaine brune et médaillon peint, anse en rotin.

376 — Une bouilloire en porcelaine olivâtre, l'anse au-dessus est en rotin. Très-rare.

377 — Deux bouteilles quadrangulaires, à dessin de branchages avec oiseaux.

378 — Une petite garniture à brûler des parfums, composée du *ting*, du vase d'accompagnement et de la boîte à parfums. Très-joli article.

379 — Une petite fontaine garnie en argent, sur un socle en porcelaine, très-élevée, afin de pouvoir mettre du feu dessous.

380 — Deux cornets imitant des vases de vieux bronzes corrodés par l'occide de cuivre (le vert de gris); l'imitation en est parfaite. Ils sont garnis en bronze doré.

381 — Un vase, forme de bouteille à goulau évasé, avec sujet

de paysage à relief blanc, bleu et vert céladon ; il est sur socle en bois de Chine.

382 — Une caisse à fleurs, forme octogone, dont chaque pan est à sujet de paysage émaillé en bleu, le pied travaillé à jour, un petit éclat au bord a été restauré ; il est sur un socle chinois en bois. Le pareil a été vendu chez M^{me} Macqueron.

383 — Une petite soupière et son plateau, à l'usage des Européens, en très-belle porcelaine à dessin de plantes et de faisans.

384 — Un grand bol et son plateau, sujet de personnages regardant un combat de coqs.

385 — Deux caisses à fleurs en porcelaine bleue (forme attribuée aux Grecs, et que l'on retrouve dans tous les cornets chinois) ; elles sont ornées de fleurs peintes en or.

386 — Un plat en très-beau bleu, et une petite boîte à parfums, orbiculaire, à dessin tracé en or.

387 — Un vase, forme de soupière, dont le bouton sert de chandelier ; son usage est d'être placé devant l'idole rempli de fruits ou autres subsistances, et offert par les bonzes à l'image du défunt, dans la cérémonie des funérailles ; il est alors surmonté d'un *hiang* ou mèche d'odeur de première qualité.

388 — Une écuelle à bouillon, avec couvercle et assiette à dessin de figures, dans des compartimens de petits dessins tracés en or.

389 — Deux vases, même dessin que le précédent article.

390 — Une caisse à fleurs avec son plateau, sujets de figures, tant sur le vase que sur le plateau.

391 — Deux tabourets de jardin, en porcelaine vert olive, avec caractère de longévité découpé à jour. Très-rare.

392 — Deux tabourets de jardin, quadrangulaires, dont chaque face est découpée à jour par deux caractères de longévité entrelacés. Curieux.

393 — Une tasse à anse et soucoupe, à peinture très-fine de corbeille de fleurs.

394 — Deux grandes théières brunes à fleur de pêcher.

395 — Un cornet à sujet de deux figures dans un paysage, avec caractère dont la traduction nous apprend que *les trois Comtes*, voulant montrer le soleil du doigt, attendent que les nuages se dissipent. (M. *Klaproth*.)

396 — Deux pièces : un petit réservoir d'eau, forme de canard, près d'une feuille de nimphéa, et un autre, forme d'une coquille du genre harpe.

397 — Deux tasses, vase à thé avec son présentoir et sa sou-

coupe servant de couvercle; l'autre tasse et soucoupe, à dessin de paysage en grisaille. Elles portent la date des années *Joung-tching*, environ 99 ans. (M. *Klaproth*.)

398 — Un très-petit vase à liqueur, dit théière, de la plus petite dimension, à peinture de fleurs.

399 — Une tasse, forme de gobelet, avec sujet d'oiseaux, plantes et inscription. On donnera à l'acquéreur la traduction manuscrite de la main de M. *Klaproth*.

400 — Un joli petit vase couleur de porphyre rose, de la plus grande rareté; il est sur socle en bois et renfermé dans sa boîte de voyage.

401 — Une tasse à anse et soucoupe, et un bol en porcelaine vert impérial, à dessin du dragon à cinq griffes.

402 — Tasse forme gobelet, à dessin de plantes vertes, dont les côtes sont blanches, et d'insectes; elle est posée sur un présentoir en calin.

403 — Tasse-gobelet imitant l'émail, dans un présentoir en cuivre émaillé bleu, à fleur de pêcher. Rare.

404 — Une tasse à thé, très-fine, avec sa soucoupe servant de couvercle; elle est au dragon rouge.

405 — Une belle tasse, soucoupe servant de couvercle et présentoir à dessin de dragon à cinq griffes, en rouge.

406 — Tasse à thé, sa soucoupe formant couvercle et le présentoir servant de seconde soucoupe; le caractère *cheou*, c'est-à-dire longue vie, se voit peint parmi les fleurs qui ornent cette tasse.

407 — Une grande tasse à thé avec sa soucoupe servant de couvercle, et un plateau ou présentoir pareil, le fond à quadrille avec rosace rouge et bleue; elle porte une date de 355 ans.

408 — Un petit vase à vin, forme de théière, mais avec un goulau propre à adapter un bouchon, ce qui indique parfaitement son usage, et une autre figurant une dame assise.

409 — Un vase à anse à brûler des parfums, en porcelaine peinte, sujet de fleurs, avec couvercle dont le bouton figure un chien de *Fo*; il est sur pied en bois de Chine.

410 — Trois confituriers ou présentoirs, forme de coquille de différentes couleurs.

411 — Deux vases d'applique, fond vert; ils servent à mettre des fleurs dans l'alcove près du lit; on en remarque l'usage dans une peinture de cette collection.

412 — Deux grands bols avec leur assiette, l'un à dessins de figures et l'autre de papillons et fleurs.

413 — Un très-joli petit plat dans le centre duquel sont

représentés une table en bambou, deux vases et autres objets; peinture soignée.

414 — Un sceau à rafraîchir.

415 — Petit flacon à tabac, offrant un écureuil qui mange des fleurs.

416 — Plusieurs vases, tasses, plats et soucoupes qui se trouvent répétés dans la collection, seront vendus sous ce numéro.

Porcelaine céladon, qui veut dire tendre ou flou.

417 — Un vase à brûler des parfums, forme antique, en céladon bleu tendre, à dessin en or, posé sur pied triangulaire, forme de nœud, en bois chinois, sous cylindre.

418 — Un petit vase pouvant servir de boîte à thé, en porcelaine céladon olivâtre à fleurs; le couvercle est garni en vermeil.

419 — Deux tasses, forme gobelet, une céladon olive, l'autre bleu céleste, à dessin émaillé de blanc, avec caractère signe du bonheur; elles sont posées sur des présentoirs en émail bleu, à fleurs de pêcher.

420 — Un poussa en porcelaine vert turquoise, sur un pied en bois de Chine sculpté.

421 — Un grand vase, forme de bouteille, avec relief vert céladon, bleu, blanc, etc., très-curieux; il porte la date des années *tckhing-houa*; il a par conséquent environ 350 ans de fabrication.

422 — Une bouteille d'accompagnement, en céladon olivâtre, sur pied, en bois de Chine.

423 — Vase très-curieux sous le rapport du dessin et de la matière, il est monté en bronze doré; ce vase à fleurs et à parfums, a été exécuté pour les Siamois; on le voit aux têtes d'*éléphants blancs*, qui servent d'anses, le couvercle est surmonté de plantes et fleurs en céladon, laissant entre elles un vide pour la fumée et de quoi placer des mèches de parfums dans leur calice.

424 — Une dame chinoise se promenant; elle a son chapeau sur l'épaule.

Porcelaine craquelée.

Les Chinois estiment beaucoup cette porcelaine, qu'ils appellent *tsou-tchi*.

425 — Quatre bouteilles très-curieuses, partie craquelée, partie blanc et bleu et céladon, ce qui prouve que toutes ces porcelaines sont du même temps.

426 — Un vase à brûler des parfums, les cornets d'accompagnement avec caractère de longévité et autres peintures en bleu d'azur, ces trois pièces sur socles et la première avec couvercle sculpté en bois de Chine. le bouton en pierre de lard verte, il a sa petite pelle et bâtonnet en cuivre.

427 — Un *Ting* à parfums et les deux vases d'accompagnement à dessin de plantes en bleu d'azur, les socles et le couvercle en bois de Chine, le bouton en pierre de lard.

428 — Un bol, sa soucoupe et la cuillère servant à manger le *Cangis*, sorte de riz cuit à l'eau, le tout en porcelaine craquelée, lie de vin, avec inscription sorte de trompe-l'œil.

429 — Une très-petite tasse et la soucoupe à dessin trompe-l'œil.

430 — Vase à brûler des parfums, les deux vases d'accompagnement sans anneaux avec socles et couvercles en bois.

431 — Tasse et soucoupe à dessin d'arbre en bleu d'azur, tasse et soucoupe craquelée. cendrée à fleurs.

432 — Un *Ting* ou trépied à anses pour brûler des parfums et les deux vases d'accompagnement, ils sont à têtes, anneaux et ornemens dorés, avec pied en bois; celui du *ting* représente en sculpture et bois de Chine la fleur et la graine du *Nimphea*.

433 — Une théière aventurinée au Japon, elle a l'aspect et la légèreté d'une pièce en beau laque.

434 — Deux vases d'accompagnement en porcelaine craquelée avec anneaux et ornemens dorés sur socle en bois de Chine.

435 — Différens vases et bouteilles en craquelé seront vendus sous ce numéro.

Porcelaine noire.

Cette porcelaine est de la plus grande rareté. Les Chinois l'appellent *Ou-mien*. L'histoire de la porcelaine nous apprend qu'il est rare d'en obtenir une pièce parfaite sur toute une fournée.

436 — Un vase destiné à faire le milieu de ceux décrits au numéro 361. Il est monté en bronze, mais à deux anses, ce qui le rend plus riche que les autres.

437 — Un petit poussa émaillé noir, sur son pied en bois sculpté forme de nuages.

438 — Un petit vase noir, imitant le laque extérieurement et craquelé dans l'intérieur.

439 — Une petite théière noire, avec peintures de fleurs de pêcher.

Porcelaine jaune.

Toute cette porcelaine est réservée pour l'empereur, aucun particulier ne peut s'en servir sans son consentement.

440 — Une grande théière jaune impérial, dont la surface est à petits dessins vermiculés en creux.
441 — Une petite boîte orbiculaire pour mettre des parfums.

Porcelaine avec reliefs.

442 — Deux très-beaux vases, forme déprimée, à médaillons sujets de figures, branchages et fleurs de reliefs coloriés, des figures en pieds servent d'anses, ils sont pour cela très-remarquables, car tous ceux que nous avons eu occasion de voir n'ont que des branchages et point de figures.
443 — Une théière forme du fruit de longue vie, elle s'emplit par dessous. Sous la couverte on distingue sur chaque face les caractères du bonheur et de longévité.
444 — Une autre théière à anse et gouleau, figurant le chien de *Fo*, et deux tasses avec soucoupes ornées de fleurs coloriées et en relief, le tout sur un plateau en cuivre émaillé.
445 — Un très-beau vase avec une fleur de renoncule en relief de la plus grande finesse. Malgré la grande quantité des pétales de cette fleur, pas une n'est endommagée. Ce vase d'un céladon clair, est couvert de caractères chinois en bleu d'azur. Il est posé sur socle en pierre de lard sculptée.
446 — Deux grandes figures de *bonzes* mendians, assis sur le bord d'un chemin; ils se sont laissés jeûner pour inspirer la pitié des passans. Ils ont chacun un petit animal qui se joue sur leurs bras. Ces sortes de figures se payaient autrefois des prix excessifs, sous la dénomination d'écorché. Celles-ci sont d'un fort volume sur socle en bois.
447 — Un petit *Ting* cylindrique avec socle et couvercle en bois sculpté et deux petits vases dont un contient la pelle et les bâtonnets, ils sont à fleurs en relief; leurs pieds qui ne sont que figurés, forment les socles en bois que les Chinois mettent sous tous leurs objets.
448 — Un vase à brûler des parfums en porcelaine verte tachetée, forme du *Ki-lin*, animal fabuleux, mais de bon augure; la tête et les yeux sont mobiles.
449 — La Divinité invoquée par les femmes stériles; elle est posée sur la fleur de *Nimphea* aussi en porcelaine, et qui lui sert de socle.

450 — Deux compotiers, l'un forme de fruit de longévité, l'autre de fleur de *Nimphea*. Ce dernier posé sur son plateau.
451 — Deux vases d'applique figurant en relief un enfant tenant un vase. Ces deux pièces sont en regard et servent à mettre des fleurs ou des *hiang* d'odeur près du lit.
452 — Une vache, ou buffle surmonté d'un enfant, symbole du travail. L'empereur en donne de semblables le jour de la fête de l'agriculture.
453 — Un compotier ou confiturier, forme d'une grenade sur son assiette.
454 — Deux feuilles ou biberons, l'une verte et l'autre bleue.
455 — Un petit vase ou réservoir d'eau, forme de citron, et un petit plateau sur son pied imitant un socle en bambou.
456 — Trois pièces dont deux *pi-tia*, ou arrête-pinceaux, un forme de carpe et l'autre de lion, avec une cuillère forme de feuille d'une couleur brune.
457 — Une tasse forme de coupe libatoire, avec anses, figurant deux dragons en relief, et un porte-*hiang* qui s'applique sur la muraille; il est couvert d'une plante imitée en relief.
458. — Différentes pièces en relief, qui seront divisées sous ce numéro.

Porcelaine blanche à jour.

Il se fait à la Chine une espèce de porcelaine qui est toute percée à jour en forme de découpure. Au milieu est une coupe propre à contenir la liqueur. La coupe ne fait qu'un corps avec la découpure. Il y en a dont la coupe intérieure est en vermeil et mobile.

459 — Un bol ou confiturier, ancienne porcelaine impériale à jour avec figure du dragon dans l'intérieur; il est garni et doublé en argent, ce qui le rend propre à mettre des confitures molles ou des fruits secs.
460 — Une tasse d'ancien blanc, découpée à jour, représentant en relief le dragon; elle est garnie d'une coupe mobile et doublée en argent.
461 — Deux tasses bleu-blanc, dont une à jour; elles sont doublées en argent.
462 — Une théière, blanc et bleu, et une tasse avec soucoupe travaillées à jour, à double fond, d'une grande finesse, et très-rares par la difficulté de fabrication.
463 — Quatre tasses et soucoupes de deux dimensions, même genre que le précédent numéro.
464 — Deux tasses et soucoupes forme de gobelets, une bleu-blanc, l'autre coloriée, aussi à double fond.

465 — Un petit cabinet en porcelaine à jour, dont les portes doivent être en cuivre doré ; il sert à renfermer du feu et se pose sur l'appui des boutiques des marchands de tabacs chinois.
466 — Un très-beau *Pi-tong* hexagone, en porcelaine d'un beau vert, dont chaque pan est travaillé à jour.
467 — Une boule travaillée à jour pour être suspendue, et qu'on appelle à Canton, cage à mouches, parce qu'en effet les Chinois s'amusent à y renfermer des abeilles-bourdons.
468 — Une plaque de *prescription* qui se porte à la boutonnière en guise de pastille. Elle est aux dragons en relief coloré. Sur une face *est écrit en chinois* et de l'autre en *mantchoux* : Prescription de jeûne. Cette plaque, qui est dans son enfilage de soie très-riche, était destinée à un mandarin *converti à la religion catholique*. Cette pièce est d'une très-grande rareté.

BOCCAROS.

Porcelaine coloriée dans la pâte dite *Boccaro.*

« Les Chinois boivent toujours chaud ; ils font chauffer leur
» vin et le boivent à petit coup. » (Duhalde, tom. I, p. 87.)
Ce sont des vases à cet usage et quelques théières qui se fabriquent au Japon et à Siam, que les Portugais appellent *buccaro*, et que, par corruption, nous nommons *boccaro*. (Laloubière, tom. I, p. 78.)

1°. *Boccaro rouge.*

469 — Un vase à vin chaud, forme de gourde, fruit consacré, et six tasses en porcelaine bleue et or. Le tout sur un plateau en cuivre émaillé à dessins de paysage.
470 — Deux beaux vases avec leurs couvercles ; ils sont couverts d'ornemens et plantes en relief.
471 — Une grosse théière à pans, anse et goulot figurant le dragon. Le bouton du couvercle imite une coquille du genre hélice.
472 — Un petit vase à vin chaud avec caractères chinois signifiant : « Que les derniers replis du cœur soient satisfaits » comme devant un parterre de fleurs. » Traduct. M. *Klaproth.*
473 — Deux grands cornets d'accompagnemens à relief de plantes et fleurs.
474 — Deux petits vases à vin, dont un très-joliment travaillé sur sa surface.

475 — Un déjeuné composé d'une théière à panneaux à jour, deux tasses et soucoupes, un sucrier et une boîte à thé; le tout sur un plateau circulaire à galerie.
476 — Une théière très-fine, anse en dessus, la chappe ou cachet du fabricant en dessous.
477 — Une écuelle et son couvercle formant rosace, posée sur son plateau.
478 — Une théière forme de canette, et deux tasses et soucoupes avec le plateau en laque.
479 — Une théière forme de poussa riant.
480 — Un confiturier et son plateau hexagone à compartimens de fleurs, à double fond.
481 — Une bouilloire forme de poêlon dont le couvercle et le goulau sont garnis en cuivre doré.
482 — Une belle théière quadrangulaire avec le caractère de longévité; le couvercle est surmonté de *Lao-tze*. Cette pièce est très-curieuse.
483 — Deux vases, forme de bouteille, dont un avec couvercle et bec pour verser.
484 — Une théière à fleurs de pêcher et fruits de *fou-tcheou* en relief.
485 — Une très-petite théière, rouge uni, avec inscription en dessus, et une petite tasse à anse aussi avec inscription, posée sur soucoupe.
486 — Un bain-marie avec son couvercle et son vase à vin; il est posé sur son réchaud de même couleur.
487 — Trois petites tasses à arac ou vin chaud, avec les inscriptions suivantes gravées en creux sur la pâte :
 1°. Aujourd'hui il faut boire un coup dans cette tasse.
 2°. Outre ceci, désires-tu encore quelque chose?
 3°. Une tasse d'eau au milieu des montagnes.
<div style="text-align:right">Traduct. M. Klaproth.</div>
488 — Un vase à vin avec fleurs et branchages de main de *Foë*, en relief.
489 — Une théière cintrée du haut, deux tasses et soucoupes unies et un bandège.

2°. *Boccaro violet.*

490 — Un plateau laque de couleur, une théière violette, le milieu blanc à jour, et quatre tasses forme de tronc et branchage de pin.
491 — Une grande théière à fleurs blanches de pêcher.
492 — Une théière du royaume de Siam, ou plutôt vase à vin de riz, à tête d'éléphant. Elle est sous cylindre.

493 — Une théière plate ou vase à vin, ornée d'un paysage en relief au pourtour, et deux petites tasses avec inscription, sur un plateau en bois.
494 — Une théière forme de deux ceintures roulées et attachées par le milieu.
495 — Une autre théière à quatre lobes, de la plus grande finesse.
496 — Une petite théière très-fine, avec inscription en dessous.
497 — Une autre théière unie avec caractère japonais.

3°. Boccaro nankin ou jaunâtre.

498 — Un rocher avec des cavités pour y brûler des parfums; il est surmonté du sage *Lao-tse* monté sur un buffle, c'est le moment de son émigration. Ce groupe, le seul connu, est sous cylindre.
499 — Un porte-mèches, ou plutôt un *Pi-tong*, forme de tronc d'arbre, sur son pied en bois.
500 — Une théière ou vase à vin, forme de grenade avec inscription.
501 — Un groupe de fruits avec sa feuille, servant de réservoir à eau.
502 — Une théière avec des chauve-souris et le symbole de l'éternité.
503 — Une autre théière avec fleurs de pêcher, fruit de longévité, et pour bouton du couvercle, la fleur de *Kouei*.
504 — Une autre théière, forme bambou, anse et gouleau chinés.
505 — Une petite théière, gouleau à tête d'oiseau, posé sur un petit présentoir de même porcelaine.
506 — Un vase à vin, forme de *Fou-tchou*.
507 — Deux groupes de deux fruits, formant réservoir à eau.
508 — Un réservoir d'eau, forme de graines de nimphéa.
509 — Un autre réservoir, forme de fruit.
510 — Une toute petite théière à trois pieds, couverte de petits dessins, le bouton du couvercle avec anneau pour le fixer à l'anse.

4°. Boccaro émaillé.

511 — Une théière à côtes et dessins de fleurs émaillées d'azur. Cette pièce n'a jamais été ouverte.
512 — Une autre théière à dessins de feuilles de vigne en relief, avec écureuils en émail bleu.
513 — Une théière à paysage, une tasse, forme de gobelet, sur

un présentoir en porcelaine. Le tout posé sur un *bandège*, sorte de plateau.

514 — Deux autres théières, une à médaillons sujets de figures, l'autre émaillée à paysage.

ÉMAUX SUR CUIVRE.

A l'égard des émaux, on peut dire avec vérité que les Chinois y excellent ; ils émaillent un morceau de cuivre, quelque grand qu'il soit, concave ou convexe, avec la même propreté et le même uni que la plus petite surface plane. Leurs couleurs, dont le brillant est au-dessus des nôtres, y donnent encore un éclat que n'ont pas celles d'Europe, dont on ne trouve de pièces parfaites que quelques petits sujets sur or ; il est extrêmement rare d'en voir d'une certaine grandeur.

515 — Deux très-anciens vases émaillés sur cuivre, espèce de mosaïque, ornés de têtes de lions et anneaux. L'un est à dessins d'ornemens et fleurs, l'autre à sujets de deux dragons célestes ; il a été trouvé à la mer et est un peu endommagé par les vers marins.

516 — Un vase à deux anses têtes de lions, et pieds figurant le chien de Fo, émaillé de toutes couleurs sur cuivre et filigrane, la date *King-thay*, qui est en dessous, nous apprend qu'il a au moins 372 années de date de fabrication.

517 — Un bol émaillé, espèce de mosaïque très-ancienne, le dessus est laqué en noir avec le caractère *Phan* en laque rouge.

518 — Une théière à sujets de figures, une cafetière, un sucrier et une boîte à thé. Le tout sur un très-grand plateau en cuivre émaillé.

519 — Six petites tasses et soucoupes quadrangulaires, à dessins de paysage en camaïeu bleu.

520 — Une bouilloire sur son réchaud, à esprit de vin, sujets de figures.

521 — Deux petites tasses et soucoupes, l'une forme de fruit de longue vie, l'autre quadrangulaire à dessins de fleurs sur fond jaune.

522 — Deux boîtes à thé et un crachoir.

523 — Quatre petits plateaux composant ensemble un confiturier forme d'éventail.

524 — Un plateau carré-long, à sujets de vases, imitant le bronze, et autres objets.

525 — Un petit flacon à deux tabacs, orné de peinture.

526 — Deux petites tasses à vin, sur leurs plateaux, l'une à sujets de figures, l'autre au dragon.

527.— Un beau plateau à quatre lobes. Composition de quatre figures, parmi lesquelles on voit une dame à qui on apporte un instrument.
528.— Un confiturier, forme d'écuelle à bouillon, à deux anses, couvercle et plateau émaillés de fleurs coloriées.
529.— Un plateau à six lobes, sujets de paysage, avec personnages jouant aux dames.
530.— Deux cadres d'insectes factices en émail, le nom de chaque individu est écrit à côté.

OUVRAGES EN ÉMAIL, EN PATE DE RIZ ET EN *LIEOU-LI* ou VERRE COLORÉ.

531.— Un vase à brûler des parfums et sa bouteille d'accompagnement en pâte de riz. Tous deux avec socle en bois de Chine travaillé à jour. Le vase, avec couvercle.
532.— Deux *Sou-chou*, l'un couleur jaune impérial, l'autre blanc, aspect de jade.
533.— Une cloche suspendue dans son *Kia-tséé*, ou pied sculpté en bois de Chine.
534.— Une coupe à deux anses aussi en pâte de riz avec le caractère de longévité.
535.— Une très-petite tasse à vin, à quatre lobes et de la plus grande finesse.
536.— Deux autres petites tasses, dont une à anse.
537.— Un rouleau de pâtissier en *Lieou-li*, gros verre fouetté de blanc. Cet ustensile a l'avantage de ne point laisser d'écharde dans la pâte.
538.— Trois petites tabatières, ou flacons à tabac garnis de leurs bouchons et petites cuillères. Ils imitent la malachite, la crisoprase et la pâte de riz.
539.— Trois autres, dont deux formes de gourdes, avec fleurs de relief en émail bleu, rose et vert.
540.— Deux vases d'accompagnement variés de couleurs, sur leurs doubles socles en bois de Chine sculpté.
541.— Trois tasses, dont deux taillées à facette, et l'autre avec partie aventurinée.
542.— Deux tabatières chinoises, avec leurs bouchons et cuillères, l'une en verre bleu et l'autre brune; cette dernière contient du tabac.
543.— Trois paquets de boutons de robes en verre de couleur, et deux anneaux ou bracelets en pâte de riz.

OUVRAGES EN FONTE DE FER, ARMES, etc.

544.— Un vase en fer gravé et damasquiné en or, forme de

bouteille quadrangulaire et déprimé, avec anneaux aussi damasquinés. Il porte une date de 395 ans, et est posé sur socle en bois de Chine.

545 — Une bouilloire du Japon, d'une fonte très-fine, anse en cuivre, caractères japonais, incrusté en argent, ainsi que le goulot et le bouton du couvercle.

546 — Un sage de la Chine et une femme; l'un en fer et l'autre en porcelaine coloriée du même ton, au point que tous deux paraissent être du même métal.

547 — Une paire d'étriers avec les boucles fondues d'un seul jet. Ils sont incrustés en or, l'intérieur laqué en rouge et l'extérieur aventuriné, très-curieux et très-rare.

548 — Une masse d'armes en fer damasquiné en or, le manche monté en vermeil. Elle est dans un sac en étoffe de Chine.

Nota. Le père Dubalde (tome II, p. 5) dit : « L'on voit à la céré-
» monie des étendards des *masses d'armes*, des *haches*, des *marteaux*
» *d'armes* et autres instrumens de guerre. »

549 — Un sabre dont la lame est à deux tranchans, le fourreau plaqué en écaille, la monture en cuivre avec le dragon en relief et deux caractères qui signifient *source du dragon*. (M. *Klaproth*.)

550 — Un sabre à deux lames dans un même fourreau, mêmes garniture et inscription que le précédent.

551 — Un poignard lame de Damas, poignée en corne de rhinocéros à tête de dragon. C'est celui d'un officier des chasses de l'empereur. Il était garni, ainsi que son fourreau, en filigrane d'or, que l'on a fondu pendant la révolution.

552 — Un couteau de chasse de soldat, lame de damas, poignée corne de rhinocéros figurant une patte de sanglier, fourreau en laque commun.

553 — Une épée dont la lame et le fourreau sont français, mais la poignée et la garde sont en cuivre damasquiné du *Ton-kin*.

554 — Un couteau à fendre les noix d'arèque, la lame damasquinée, le manche en corne forme de dragon.

555 — Un couteau lame de damas, manche garni en peau de requin, et monture du Ton-kin.

556 — Une hallebarde avec manche en bois d'ébène, remarquable par sa longueur.

557 — Une arbalète à tirer des balles pour chasser sans bruit les oiseaux et le petit gibier; les balles sont faites d'une terre grasse qu'on enduit d'un peu de cire.
Envoyée par le R. P. Amiot, en 1778.

558 — Arc tartare avec plusieurs paquets de flèches différentes.

OUVRAGES EN BRONZE.

Le bronze est un alliage de cuivre, d'étain et de zinc.

Divinités ou Idoles.

559 — Une divinité montée sur un cerf, ornée de branches et du fruit de longue vie; il est sur socle imitant un rocher, en bois de Chine.
560 — Une divinité assise; le bord de la draperie est incrusté; socle en bois de Chine.
561 — Une autre divinité assise, d'un bronze très-fin; elle est posée sur son socle chinois en bois, et la même divinité en porcelaine aurore, assise sur socle.
562 — *Kouey-sing*, génie des poètes, tenant un pinceau; il est d'un bronze très-fin, et posé aussi sur un socle allégorique en bronze.
563 — Trois petites divinités ou trois immortels, bronze antique, très-bien drapés : extrêmement rares.
564 — Un *Pou-sa* tenant un chapelet, bronze antique, sur pied sculpté; forme de nuages, en bois de Chine.
565 — Deux grues ou cigognes, oiseau d'heureux augure. Les Chinois ont beaucoup de vénération pour cet oiseau; il est défendu de lui faire aucun mal; aussi, il est si familier, qu'il se promène dans tous les jardins comme un oiseau apprivoisé.
566 — Différentes idoles seront divisées sous ce numéro.

Ting ou Vases à brûler des parfums, Cornets et Vases d'accompagnement, pour mettre des fleurs et pour poser la petite pelle et les bâtonnets à remuer les cendres.

Parmi les objets dont les Chinois sont curieux, ils estiment surtout les cassolettes et les vases où l'on fait brûler des parfums. La matière est souvent de bronze : un cabinet ne serait pas bien orné si ce meuble y manquait.

Sous le règne de *Suen-Tsong*, vers l'an 1421 de notre ère, le feu prit au palais impérial et y dura plusieurs jours. Une quantité prodigieuse de cuivre, d'or et d'étain, y fut fondue, et il s'en forma une masse dont on fit un grand nombre de vases qui sont aujourd'hui fort estimés à la Chine, et d'un très-grand prix. (*Duhalde*, t. I, p. 512.)

567 — *Ting* à parfums; portant une date d'environ 400 ans; il est à deux anses et à trois pieds, posé sur socle en bois de Chine.

568 — Un grand vase, forme de bouteilles à deux gouleaux, avec dragon, sur pied en bois.
569 — Un petit *ting*, fait sous la dynastie des grands *Ming*, dans les années *sciuh-te*, vers l'an 1435; il a par conséquent aujourd'hui 350 ans (M. *Klaproth*.)
570 — Deux cornets d'accompagnement, une pelle et deux bâtonnets, et un *ting* bronze imitant l'écaille.
571 — Un vase à brûler des parfums, offrant le chien de *Fo* foulant un serpent; la tête, qui sert de couvercle, s'articule par le moyen d'une bélière semblable aux vases antiques grecs et romains. Il est posé sur pied en bois de Chine, sculpté à jour.
572 — Un très-beau *ting*, pour brûler des parfums; il est à deux anses avec couvercle, pied et socle, figurant des branches et feuilles de bambou. Cette pièce est très-estimée des connaisseurs.
573 — Deux grands cornets; ils sont très-remarquables par leur volume, et peuvent très-bien servir d'accompagnement à l'article précédent.
574 — Un *ting* à brûler des parfums, avec son vase d'accompagnement, tous deux de forme quadrangulaire, avec socle et couvercle en bois de Chine sculpté. Ils sont encore dans leur boîte de voyage.
575 — Une garniture de vases à parfums; le *ting* est supporté par trois têtes d'éléphant, deux autres têtes lui servent d'anses; le couvercle aussi en bronze, est surmonté d'un éléphant couché, portant un petit vase servant de bouton.
Les deux vases d'accompagnement figurent les éléphans de l'empereur portant des vases. Ces trois belles pièces sont enrichies de petites pierres fines et sont posées sur socles en bois sculpté à jour, formant des nœuds enlacés. On a joint à cet article un pain d'encre de Chine, sur lequel ces vases sont représentés.
576 — Un très-joli vase antique posé dans un double socle en bois de Chine.
577 — Deux cornets d'accompagnement, avec anneaux, et un vase de milieu aussi en bronze, avec couvercle en bois sculpté à jour, garni d'un bouton en pierre de lard, posé sur socle en bois; une paire de bâtonnets et la pelle à remuer les parfums.
578 — Un vase à parfums en vieux bronze, représentant un abricot-pêche, fruit consacré à la vieillesse; il est posé sur son plateau aussi en bronze, imitant la feuille de l'arbre. Le couvercle est à jour par les enlacemens des petites feuilles et fruits.

579 — Deux autres vases de la plus belle fonte, forme déprimée, à têtes et ornemens évidés pour être suspendus; ils servent à mettre des fleurs sur la table de l'empereur et des grands; ils sont suspendus dans des *kia-tsée* en bois.
580 — Un vase antique à parfums, forme quadrangulaire, avec couvercle et pieds à l'imitation des branches de bambou; il est garni en cuivre doré et peut faire le milieu des cornets en porcelaine, n. 379.
581 — Un beau *ting* avec socle sculpté à jour, couvercle dont le bouton est en pierre de lard, et deux cornets d'accompagnement entourés de branchages d'une forme curieuse, aussi avec socle en bois.
582 — Un vase à parfums, offrant le *ki-lin*, la tête sert de couvercle, il est aussi sur un pied en bois sculpté. Voici la description donnée par les missionnaires : « Le *ki-ün* est une espèce de quadrupède merveilleux et de bon augure, il a une corne au milieu du front, la queue d'un lion, les pieds fourchus et le corps couvert d'écailles. » (*Duhalde*, t. II, page 168.)

Bronze et cuivre du Tonquin.

Le royaume du Tonquin ou *Tong-King*, formait anciennement une province de la Chine, et n'est séparé de la province de *Kouan-Ton* que par la rivière *Kin* et par une chaîne de montagnes presque inaccessibles; le roi est à la confirmation de l'empereur de la Chine et lui paie même encore un tribut qui consiste en statues d'or et d'argent, ayant la forme de criminels qui demandent grâce; c'est une condition du traité qui subsiste depuis plus de 600 ans.

Voyez Duhalde, t. II, pag. 7, et le *Voyageur français*, t. IV, page 496.

583 — Deux superbes vases en bronze, l'un sert à brûler des parfums et se nomme *Ting*, il est supporté par trois têtes d'éléphans; l'autre pour mettre des fleurs a les anses figurées par des têtes d'éléphans et anneaux. Ils sont tous deux à dessins gravés et incrustés en argent et sur socle en bois sculpté au dragon. Le couvercle du *Ting* est travaillé à jour, avec un bouton en jade, aussi sculpté au dragon. Ces deux pièces sont les seules connues en ce genre.
584 — Une petite boîte à parfums de forme orbiculaire, incrustée en fil d'argent et posé sur son petit socle en bois de Chine. Joli échantillon de cette espèce de bronze.
585 — *Ting* à parfums, de forme quadrangulaire, avec deux

anses en dessus, à relief damasquiné en or et fleurs en argent sur le couvercle. Il est dans sa boîte de voyage.

586 — Un vase à vin, forme aiguière, fleurs en argent sur le couvercle et une coupe avec son présentoir. Ces deux objets sont très-remarquables par les ciselures en relief et la belle conservation du damasquiné en or.

587 — Une boîte à thé, forme quadrangulaire, avec son plateau intérieur en cuivre bronzé et damasquiné de même que les précédens articles.

588 — Deux pièces pour brûler des parfums, l'une figurant le chien de *Foë*, et l'autre une bouteille d'accompagnement; le dragon qui entoure la bouteille et plusieurs parties de la première pièce, sont damasquinés en or. Elles sont chacune sur un pied sculpté en bois.

589 — Une petite théière ou vase à vin chaud, garnie de fleurs au couvercle avec sa petite coupe à deux anses sur son présentoir.

590 — Une boîte renfermant six couteaux à manches damasquinés en or, et caractères chinois gravés sur les manches.

591 — Une boîte à tabac à fumer, damasquinée en or et argent, le bronze verni, l'intérieur doré.

592 — Deux très-jolies petites boîtes du Tonquin, damasquinées en or et argent. Elles sont dans un étui en étoffe de mandarin.

593 — Deux poignées d'épées à l'usage et d'après un dessin européen, mais dont les ornemens, tels que fleurs et petits animaux travaillés à jour, sont de Chine.

594 — Une boîte ovale, en mauvais état, servant à mettre du tabac.

Cuivre japonais.

Pe-tong ou cuivre blanc, ouvrage en métal et étain.

Le *petong* est blanc naturellement; il ne se trouve que dans la province de *Yun-Nan*. Ceux qui veulent lui conserver sa belle couleur, y mêlent la cinquième partie d'argent. (*Duhalde*, t. I*er*., pag. 30.)

595 — Une petite casserole, aussi mince que du papier; quoiqu'elle soit étamée intérieurement, une douille sur le côté lui sert de manche. C'est la première pièce de ce genre qu'on ait vue en France. On a joint à cet article deux boîtes contenant des échantillons de cuivre du Japon, avec leurs noms. Rapportées par M. *Titzing*.

596 — Boîte à thé, renfermée sous enveloppe, en cuivre blanc et incrustée de cuivre jaune. Très-curieux.

597 — Deux pipes de dames à longs tuyaux en bambou gravé avec leurs bourses en soie contenant du tabac chinois.
598 — Deux vases de libation à trois pieds.
599 — Quatre tasses, un sucrier, un bol et un plateau.
600 — Deux pipes dont une avec le chiffre du bonheur et l'autre garnie en soie.
601 — Quatre sonnettes de bureau dont une recouverte en doublé d'argent.
602 — Un miroir en métal, d'une fonte très-fine, de 4 pouces et demi de diamètre, avec dessins en relief de tortues et de cigognes. Il est dans une boîte doublée en velours, couverte en étoffe.
603 — Un grand miroir carré propre à être encadré pour une toilette.
604 — Un miroir de pagode posé sur son pied, sculpté en bois de Chine, forme de nuages. Il provient d'une bonzerie protégée par l'empereur ; il est au dragon à cinq griffes avec inscription.

Nota. On place dans les pagodes un miroir pour apprendre au peuple que toutes les souillures de leur ame paraissent aux yeux de la Divinité comme les taches de leur visage se remarquent distinctement dans le miroir. (*Voyageur français*, Japon, t. VI, page 133.)

605 — Un autre miroir en métal de 8 pouces de diamètre, avec dessin en relief de cigogne et la tortue à queue du Japon. Plantes et inscriptions.
606 — Autre miroir à manche pour le tenir, le dos est enrichi de reliefs de différens sujets. Il est renfermé dans sa boîte couverte de papier de Chine.
607 — Un autre petit miroir rond au dragon à cinq griffes.
608 — Autre miroir rond avec quatre caractères chinois en relief. Derrière est une félicitation chinoise.
609 — Une théière à anse divisée et pliante, revêtue d'un sac ouaté pour conserver la chaleur, le tout renfermé dans une boîte en bois laqué ; par ce moyen les Chinois transportent du thé bouillant à une très-grande distance.
610 — Une autre boîte à thé, à cinq compartimens, sans enveloppe en carton, recouvert d'étoffe fond jaune, avec dragon à cinq griffes, ce qui indique que c'est un présent impérial.

MONNAIES.

Les inscriptions des monnaies sont ordinairement le nom de l'empereur ou de la ville où elles ont été fabriquées ; quelques-unes marquent la valeur comme *demi-taël*, etc.

Les Chinois curieux conservent des pièces de monnaies des dynasties les plus reculées, qui ont passé de famille en famille,

ou qui se sont trouvées dans les ruines des palais et des villes, et qui servent à éclairer sur l'histoire chinoise ; car, peut-on douter qu'il y ait eu une telle dynastie ou tel empereur, lorsque les monnaies fabriquées de leur temps ont été conservées depuis tant de siècles entre les mains des Chinois. Celles que nous décrivons ont été achetées un grand prix par M. *Titsingh*, ambassadeur, qui a résidé douze ou quatorze ans tant à la Chine qu'au Japon.

611 — Six lingots ; ils sont ordinairement de l'argent le plus fin, et ne s'emploient que pour payer les grosses sommes.

612 — Six médailles très-anciennes, une très-grande à sujet du dragon céleste ; trois représentant le dieu des richesses, un homme et un cheval, un cheval seul, deux de *Corée*, avec l'inscription *Tchao-sien*, nom de ce royaume ; l'autre indique l'année *li-yung*.

613 — Sept autres, une de l'année *ou-ti*, 621 de notre ère, une de *khay-huon* en 841 ; trois des années 1008-1016, 1038, et deux de 1068 et 1077, avec le nom de chaque empereur.

Nota. Tous les noms et dates de ces médailles et des suivantes nous ont été communiqués par M. Klaproth.

614 — Sept autres portant les dates de l'an 1079, 1080, 1081, 1083, 1085, 1094 à 1097 et 1106 après J. C.

615 — Huit autres des années 1383, 1392, 1403, 1416, 1624, 1644, et deux de *kang-hy*, de 1662 à 1722.

616 — Neuf médailles, dont cinq qui ne sont pas nommées ; les quatre autres sont de l'empereur Young-Tching, de 1722 à 1735, et de Kian-Loung, de 1735 à 1796.

ORFÈVRERIE ET BIJOUX EN OR ET EN ARGENT.

Or.

Les bijoux en or, et surtout les filigranes, sont très-rares. Les Chinois dorent si bien tous les métaux, qu'ils emploient peu souvent l'or seul ; mais lorsqu'ils s'en servent il est au plus haut titre.

617 — Une boîte ronde en filigrane de la plus grande finesse ; elle est à charnières et se ferme par un crochet figurant une carpe, poisson consacré.

Les boîtes en or et en filigrane d'argent servent à mettre les feuilles de *bétel*, que les Chinois mâchent avec la noix d'*Aréka*.

618 — Une chaîne d'or tressée à vives-arêtes et quadrangulaire, avec fermoir.

619 — Un hausse-col ou ex-voto en or, que les Chinois portent à certains jours.
620 — Une paire de boucles d'oreilles en filigrane d'or de la plus grande finesse, formant pavillon à trois étages, les anneaux à boutons. On ne peut rien voir de plus fin que cette parure.
621 — Une autre paire de boucles d'oreilles en or, avec anneaux en crysoprase.
622 — Une tabatière en laque du Japon, à médaillon très-fin, le fond en laque australe ; elle est doublée en or et renfermée dans un étui en maroquin rouge.
623 — Une parure composée d'un collier, les bracelets et les boucles d'oreilles, en masse de petites graines de corail taillées à facettes ; les anneaux, agrafes, etc., sont en or de Chine ; le tout renfermé dans une boîte couverte en étoffe mandarine.
624 — Une calebasse cultivée de manière qu'elle est parvenue à sa maturité sans croître de volume, au point qu'elle sert de petit flacon ou tabatière chinoise. L'on en faisait si grand cas dans le pays, qu'elle est fermée par un bouchon en or émaillé, auquel est adaptée la cuillère pour prendre du tabac, à l'usage des Chinois.

Argent.

On accorde assez généralement aux Chinois le mérite d'exécuter des filigranes d'argent de la plus grande finesse ; mais quelques personnes doutent qu'ils puissent travailler le rétreint. Pour se convaincre du contraire, il suffit d'examiner les doublures de leurs vases, bols, etc., voir même le poêlon de notre n°. 595.

625 — Une coiffure (espèce de diadème) de femme de mandarin, représentant des fleurs dans le calice desquelles sont des caractères chinois, les insectes, le *dragon* et le *kilin* ; sont en filigrane de la plus grande finesse, ainsi que les deux bouquets qui se mettent sur les côtés de la tête.
626 — Deux épingles de tête, une paire de boucles d'oreilles, forme de feuille, et une bague : le tout en vermeil.
627 — Un étui d'ongle, deux bracelets en argent émaillé, et une bague.

Les dames, les lettrés et les docteurs affectent de laisser croître leurs ongles aux petits doigts ; ils les ont ordinairement longs d'un pouce ou davantage. Ils prétendent faire voir par-là que la nécessité ne les assujétit pas à un travail mercenaire.

628 — Un vase à vin en boccaro, l'anse, le goulot et le couvercle en vermeil ainsi que les chaînes; le tout repoussé et ciselé. On a joint à ce vase une tasse forme de fruit de longévité, posée sur sa coupe ciselée, damasquinée et dorée sur cuivre du *Tonquin*. Il est très-difficile de réunir une plus belle pièce.

629 — Une boîte ronde d'un travail très-fin. Elle sert à mettre les feuilles de *bétel*, que les Chinois mâchent avec la noix d'*aréka*.

630 — Un arrête-pinceaux, forme de feuille avec fruits et papillons, d'un travail très-délicat, de 6 pouces de longueur sur 4 de large, sous cylindre de verre.

631 — Une tasse dont la doublure intérieure en vermeil est mobile et à volonté.

632 — Une petite pipe japonaise, tuyau et tête en argent, partie incrustée en or. Bijou précieux.

633 — Un petit lustre à branches, ou brûle-parfums pour suspendre devant l'idole dans la pagode. Il est garni de ses mèches de parfums, et une lampe aussi pour la pagode. Ces deux pièces sont sous cylindre de verre.

634 — Une petite boîte en coco, recouverte d'un réseau en filigrane d'argent.

635 — Un petit couteau à fruits à lame d'argent ainsi que le manche en vermeil recouvert de filigrane. Il a la forme des couteaux de villageois, connus sous le nom d'*Eustaches*.

636 — Un vase en vermeil, recouvert de filigrane; il est à deux anses, ouvrant au milieu pour servir de boîte à parfums; la partie supérieure est terminée par un oiseau symbolique. Toute la dentelle, en filigrane, peut s'ôter à volonté pour nétoyer le vermeil bruni qui lui sert de fond. Cette pièce est travaillée avec une délicatesse admirable. Elle est sous cylindre de verre.

637 — Un étui à opium, forme de poisson, les yeux sont en rubis, et un étui aussi en filigrane. Deux pièces.

638 — Une grande bouteille servant à mettre de l'eau parfumée que l'on fait évaporer sur une cassolette; elle a des parties damasquinées en or.

639 — Un flacon à odeur, dans un test de petite tortue naturelle; il est en argent imitant parfaitement l'animal, le col est à pompe, et la queue sert d'anneau pour le suspendre à la ceinture. Très-curieux.

640 — Un coffret, de 7 pouces de long sur 6 pouces de large, en vermeil, recouvert d'une dentelle en filigrane d'une finesse extraordinaire, avec serrure, clef et anse aussi

en argent; renfermé dans une boîte couverte en mandarine et matelassé intérieurement en crêpe de Chine ponceau.

641 — Une coupe ou bol en argent rétreint au marteau et revêtissant; le même vase en bois de *nan-mou* ou cèdre.

642 — Une tabatière ou plutôt une boîte carrée en vermeil et filigrane émaillé.

643 — Une douzaine de jolis petits boutons en filigrane, dans une boîte en mandarine, plus une bourse en chaînons d'argent. Deux pièces.

644 — Un petit flacon garni en filigrane d'argent.

645 — Un petit vase à parfums, forme ovoïde en vermeil revêtu en filigrane et mobile, le couvercle surmonté de l'oiseau *song-hoang*. Il est posé sur son trépied aussi en filigrane, sous cylindre.

646 — Un bouquet de renoncules en argent, posé dans un petit vase en porcelaine gros-bleu à dessin d'or. Ce vase très-fin est enrichi d'une garniture de cuivre doré; le socle évidé en dessous pour laisser voir la *chappe* ou cachet du fabricant chinois.

647 — Une douzaine de boutons à nœuds en argent, avec les anneaux.

INSTRUMENS DE MUSIQUE, DE MATHÉMATIQUES, D'OPTIQUE, DE PHYSIQUE, DE MÉCANIQUE ET D'ASTRONOMIE.

648 — Instrument que les Chinois appellent *sciao*, en laque du Japon, au dragon à cinq griffes; il est garni de ses chevalets en ivoire, le dessus en *ngou-tong*, bois très-sonore. C'est un présent de l'empereur *Kien-long*, au R. P. Amiot, qui le fit passer au ministre de France. La lettre d'avis de ce missionnaire est datée de Pékin, le 23 septembre 1766.

649 — Le *lo* (en anglais gong-gong, en français tam-tam) avec un support auquel est suspendu l'instrument; quand on frappe dessus, il rend un son très-harmonieux, et on l'entend à une grande distance.

Le P. Amiot, qui le fit passer en France, en 1784, dit dans sa lettre : « Cet instrument peut servir à étudier la
» théorie du son et se convaincre que chaque son isolé
» donne ses harmoniques. La fabrique est à *Sou-tchou*,
» hors de là, on n'en fait que de faux. »

Celui de l'opéra, qui a été cassé il y a quelques années, avait été envoyé à M. le duc de *Chaulnes*. Il avait, dit-

on, été payé 15,000 fr. Celui dont on se sert aujourd'hui qui n'est pas, à beaucoup près, aussi grand, est estimé par les musiciens 1,500 à 2,000 fr. M. Darcet a trouvé, par l'analyse, les métaux qui entrent dans sa composition, et on en a fait à Châlons qui se vendent jusqu'à 600 francs.

650 — Une pierre de *yu* sonore, forme de *fong-hoang*, oiseau précurseur du siècle d'or; les plumes sont indiquées en gravure au trait et doré. Cet instrument est suspendu dans son *kia-tsée* avec son marteau en ivoire pour la toucher.

651 — Autre *yu* sonore, forme d'équerre, montée comme la précédente. Près du trou par où elle est suspendue, l'on voit deux caractères gravés en creux qui signifient *yu-pierre sonore*. (M. *Klaporth*.)

652 — *La-pa*. Le P. Amiot, en envoyant cet instrument, en 1784, dit : « Cette trompette est de la première institu-
» tion, du temps même des inventeurs du système mu-
» sical ; car les Chinois n'en ont changé ni la forme ni la
» construction. »

653 — Un *yo* à six trous, en bambou verni rouge, au dragon à cinq griffes; cette flûte a été envoyée de Pékin, le 2 octobre 1784. Le P. Amiot la qualifiait de flûte horizontale.

654 — Autre *yo* ordinaire en bambou lié en soie; plus, un *sing* ou orgue portatif. Deux articles.

655 — Un timpanon chinois avec ses touches en bambou; il est en très-bon état dans sa boîte en *nan-mou*.

656 — Deux *souan-pon*, instrument de mathématiques, montés en bois de Chine. Le P. *Martini*, dans son histoire de la Chine, dit que les Chinois s'en servaient 2700 ans avant J. C.

657 — Deux mesures linéaires, dont une en ébène, l'autre en bois de campêche, incrustée de nacre ; et 24 petites mesures ou tablettes de bois, sur lesquelles sont tracées des divisions numérotées. On présume qu'elles servent à faire des opérations de mathématiques.

658 — Une paire de lunettes en cristal de roche, montée en corne de rhinocéros; les verres se mettent l'un sur l'autre par le moyen d'une charnière, et alors ils font loupe. On a joint à cet article un cristal de roche brut et une lunette commencée, sur lequel est le caractère lire.

659 — Une grande boussole chargée de caractères chinois et de division. (Voir cette boussole gravée dans les cinq premiers cercles, décrite tome II, page 75 du *Voyage en Chine*, de Macartenay. Les Chinois attribuent son in-

vention à *Tcheou-Kon*, prince astronome qui vivait plus de mille ans avant J.-C.)

660 — Une boîte tournée dans un nœud de bambou, avec couvercle renfermant une petite boussole méridienne.

661 — Une petite boussole avec méridien dans sa boîte carrée.

662 — Un vieux mandarin barbu qui remue, en marchant, les yeux et la bouche, sous cylindre de verre.

663 — Une autre figure plus compliquée, représentant un Chinois qui porte sa femme sur son dos ; il remue les yeux, la bouche et tourne la tête en marchant, chaque pas il reçoit d'elle un coup d'éventail.

664 — Un vase en filigrane à brûler des parfums ; sa forme a fait croire que c'était un crachoir, mais la représentation des pétales de la fleur de *Nimphea* qui s'ouvrent et se ferment à volonté, recouvrent un vase à feu, semblable à ceux revêtus en laque du Japon, prouvent évidemment qu'il est destiné à recevoir des parfums. Il est dans sa boîte de voyage.

665 — Une grande balance à deux plateaux, avec son balancier, sa potence, ainsi que trente-un poids de cuivre chinois, en forme d'osselets, depuis le plus petit jusqu'à celui de 100 *taïls*; ces petits poids sont renfermés dans une petite boîte en cuivre ; le tout dans un coffret à tiroir en *hoa-ti*, ou bois de rose. Cet article est peut-être unique en Europe.

666 — Le poids cylindrique d'une grande romaine et un petit peson japonais, consistant en des divisions sur une règle d'ivoire, renfermée dans un tube de bronze et agissant par un ressort en spirale.

Nota. La livre chinoise est de quatre onces plus forte que la nôtre. Duhalde, t. II, p. 57.

667 — Trois petites balances dans leurs étuis.

668 — Un cadenas en cuivre sur lequel est écrite cette félicitation chinoise : *les cinq fils auront le degré de bachelier.*

669 — Un autre cadenas à double ressort avec caractères qui signifient *que les marchandises produiront dix mille pièces d'or.*

670 — Deux cadenas dont un forme de carpe et l'autre à combinaisons.

ASTRONOMIE.

Division du temps.

Les Chinois commencent leurs jours comme les nôtres, de minuit jusqu'à un autre minuit ; ils les divisent en 12 heures égales, dont chacune fait deux des nôtres ; ils ne les comptent

pas comme nous par nombres, mais par des noms et des figures particuliers. (*V.* le n°. 679.)

FEUX D'ARTIFICE.

Les Chinois ont inventé la poudre bien des siècles avant les Européens, mais ils ne s'en servent guère que le jour de la fête des Lanternes, alors ce sont des feux d'artifice dans presque tous les quartiers de la ville. Les missionnaires français furent frappés de la beauté de celui que l'empereur *Kanh-Hi* fit tirer en leur présence. Les Chinois savent produire des flammes de toutes couleurs, auxquelles ils ont donné des noms, comme on peut le voir par ce qui est écrit sur plusieurs pièces de cette collection.

671 — Trois divinités en carton, remplies d'artifice. Les têtes sont en argile peinte.
672 — Deux boîtes renfermant des petites pièces pour amuser pendant un repas.
673 — Des figures d'animaux, des fusées, des pétards et autres pièces d'artifice, seront divisés sous ce numéro.

PIERRES DURES ET TENDRES.

1°. MATIÈRES TENDRES.

Ouvrages en pierre de lard (talc), rose.

674 — Deux figures, dont un buveur; la couleur de ces pièces est très-belle et très-rare.

Pierre de lard verte.

675 — Un très-beau vase à eau à deux compartimens, offrant la représentation de branchages servant de pied.
676 — Un sage en pierre de lard, imitant le jade; posé sur pied sculpté forme de rocher en pierre de lard, versicolor.
677 — Ornement chinois, forme de triangle, très-bien sculpté, stéatite verdâtre, aspect du jade. Il est suspendu dans son *kia-tsé* en bois de Chine sculpté.
678 — Deux petits vases de pharmacie : un verdâtre très-remarquable et très-rare, l'autre avec couvercle; tous deux sur socles en bois de Chine.
679 — Les douze animaux du cycle duodinaire des Chinois, en pierre de lard blanc verdâtre, aspect de jade, sur deux plateaux et cylindre de verre (*voir* Fourmont, *grammatica sinica*, page 320). Ce monument est de la plus grande curiosité.

680 — Une théière verdâtre offrant des fleurs de pêcher, et une coupe irrégulière de mêmes couleur et dessin.
681 — Un *pi-tong* ou porte-pinceaux en pierre de lard, figurant un tronc de bambou, avec fleurs de pêcher, étant artistement sculpté. Il est posé sur un pied en bois de Chine, et sous cylindre de verre.
 Cette pièce a été envoyée par M. *Lefevre*, de l'Orient, en 1774, au ministre.
682 — Un gros *poussa* riant ; il est sur son pied en bois, et un *lamas* assis sur un tapis, chargé de dessins gravés au trait.
683 — Deux petits poussa riant, sculpture spirituelle, et très-fine d'exécution ; sur socle en bois de Chine.
684 — Une petite tasse en pierre de lard blanc verdâtre, imitant le bambou et deux constellations, dont une avec figure ; elles sont toutes deux posées sur pieds en bois sculpté.
685 — Un disque ou constellation. Il est couvert de sculpture représentant le dragon céleste parmi les nuages. Cette belle pièce est sur son pied sculpté en bois de Chine.

Pierre de lard blanche.

686 — Un *Jou-y*, insigne des sages. Cette pièce capitale représente trois divinités sculptées sur la crosse et sur le manche. Les deux dragons célestes, et la lune parmi des nuages, sont aussi sculptées à jour et en relief. La garniture, qui assemble les deux pièces, est en vermeil ciselé.
687 — Un paysage sculpté, avec figures et animaux, et deux branches de *kouei*, arbre odorant, sur pied en albâtre calcaire de Chine.
688 — La déesse *Néoma*, imitant l'ivoire par sa couleur ; elle est sur un rocher en pierre de lard versicolor, sous cylindre de verre.
689 — Un rocher, sur lequel sont posées des divinités sculptées. La principale est la déesse *Néoma*, avec deux adorateurs, sous cylindre de verre.
690 — Une petite divinité sur son pied, un réservoir d'eau, forme de carpe, et une anse, forme de dragon ; en tout trois pièces.
691 — Une boîte orbiculaire en pierre de lard blanchâtre, sculptée en relief au dragon ; le fond doré.

Pierre de lard versicolor.

692—Deux grandes figures drapées, dont une de *Lao-tsé*, portant une branche de fruits de longévité.

693—Un déjeuné, composé d'une théière avec deux tasses et leurs soucoupes. Ces trois belles pièces, évidées dans la masse, sculptées en relief ; le fond gravé et doré. Le tout posé sur un plateau en laque rouge.

694—Deux petits flacons à tabac, travaillés à jour et très-fins.

695—Un très-grand bol ou confiturier, évidé dans la masse. Il est à côtes offrant en sculpture une branche de différentes fleurs. Le surplus, à dessins gravés au trait, et doré.

696—Représentation en relief d'un jardin chinois, avec rochers, ponts, pavillons, observatoire, sculptés et ornés de six figures : le tout posé dans un plateau en plomb, pouvant recevoir de l'eau et des petits poissons rouges que l'on verrait passer sous les ponts. Les arbres sont en soie, etc., sous cage de verre, de vingt et un pouces de long, un pied de large et quinze pouces de haut.

697—Deux vases de pharmacie, évidés dans la masse, l'extérieur à dessins gravés en creux et dorés.

698—Une boîte à thé, sculptée agréablement, offrant sur les deux grandes faces des intérieurs avec figures en relief. Le surplus représente des fleurs et ornemens gravés au trait ; le couvercle est surmonté de trois lions. Pièce capitale par son volume et sa conservation.

699—Un groupe de deux enfans, dont un tient le fruit de longue vie, pierre noire et blanche, et un *Foë* indien en pierre noircie ; il tient un *jou-y*. Son habillement est parsemé de caractères.

700—Un groupe de lions et chien de *Foë*, destiné à placer les papiers et soutenir les pinceaux. C'est un *pi-tia* très-remarquable ; il est en pierre de lard grisâtre.

701—Une pierre sculptée à l'imitation des feuilles et fleurs de pêcher.

702—Une tasse ou petit bol et une autre tasse et son couvercle, sculptés.

703—Un poisson et chauve-souris, ornement suspendu dans son pied ou *kia-tsée* en bois sculpté.

ALBATRE ORIENTAL.

C'est la substance que les missionnaires appelaient pierre jaune graisse de bœufs.

704 — Vase quadrangulaire en albâtre rubané. Sur chaque face sont gravés les *koua* ou les premiers caractères chinois; il est sur son pied en bois de Chine. Ce vase remonte à la plus haute antiquité, par le travail comme par la matière qui ne se retrouve plus.

705 — Un ornement figurant une carpe, poisson divinisé, groupé avec une plante. Morceau de sculpture suspendu dans son *kia-tsée* en bois.

706 — Une boîte à parfums, dont le grand *Lamas* fait annuellement présent à l'empereur; au centre du couvercle est gravé le caractère *cheou*, longue vie; une grecque en orne le pourtour. Cette boîte est posée sur un pied en bois de Chine.

707 — Réservoir à eau, forme ondoyante, en albâtre oriental, à grande ondulation.

708 — Un autre réservoir de même albâtre.

709 — Un presse-papier en pierre jaune, graisse de bœuf, albâtre oriental, avec un crapaud à trois pattes portant son petit, travaillé en cornaline onix. Cette pièce a été envoyée de Péking par le père Amiot, le 15 septembre 1788.

STÉATITE CHISTEUSE.

L'on trouve assez ordinairement de ces pierres onix à deux et trois couches; mais celles à cinq couches sont de la plus grande rareté, et se paient même un grand prix sans être gravées.

710 — Un grand camée onix à cinq couches, représentant en relief un paysage, des montagnes, des arbres, un pavillon, des nuages et des cigognes, dont une tient une épingle dans son bec. Ce paysage se détache sur le fond; schiste onix à cinq couches violette, verte, blanche et verte sur un fond violet. Le sculpteur chinois a tiré un grand parti des couleurs pour représenter les objets. Le nombre des couches, la pureté et la grande dimension de ce camée, le mettent au-dessus de tout ce qui est connu en objets de cette espèce. Il est encadré et supporté par un pied en bois de Chine sculpté.

5.

Albatre calcaire (*Chaux carbonatée concrétionnée*).

Il est à remarquer que cet albâtre est semblable à celui que les Italiens travaillent.

711 — Un *Pi-tong* figurant un tronc d'arbre et un réservoir d'eau, semblable à celui en albâtre oriental, c'est-à-dire ondulée : deux pièces.

Marbre salin (*Chaux carbonatée*).

Ce marbre, quelquefois rubané de bleu et plus souvent blanc, est très-remarquable par sa ressemblance avec celui de *Paros*, employé dans les statues antiques de nos musées; celui des Chinois se trouve dans les montagnes du *Pe-tche-li*, en cubes isolés.

712 — Deux plaques de ce marbre, une rubanée bleue et l'autre blanche.

713 — Un plateau à galerie en bois de Chine, le fond en marbre blanc.

714 — Un autre plateau, même marbre avec peinture.

714 *bis* — Une jardinière sur son socle en bois; dans l'intérieur, un petit rocher en porcelaine avec fleurs en émail.

Pierre de touche.

Ces pierres se tirent de *Chune-te-fou*, dans la province de *Pe-tche-li*, et sont d'un grand usage.

715 — Une pierre d'essayeur ou marchand d'or et d'argent chinois; elle est garnie d'un anneau pour la suspendre.

716 — Une règle ou presse-papier, sur laquelle est sculptée en relief une branche fleurie de *meou-tan-hoa*, espèce de pivoine-arbrisseau.

2°. MATIÈRES DURES.

Agate ou agathe (*Silex Agathe*).

717 — Un réservoir d'eau, en jaspe noir veiné blanc et roux, forme de tortue, animal consacré, dont les écailles, la tête et les pattes sont sculptées avec une vérité surprenante. Cet objet curieux est posé sur socle de bois de Chine, imitant des nuages.

718 — Une cuvette en jaspe noir, espèce particulière à la Chine; elle est évidée et gravée en relief à sujet de papillons.

719 — Un réservoir d'eau en jaspe agate, à deux divisions, évidé dans la masse extérieure, forme d'un petit bateau avec sa carène; il est posé sur une mer en bois sculpté, servant de socle.
720 — Un petit vase à brûler des parfums et son petit vase d'accompagnement, avec tête de lion, sculptée et évidée dans la masse; les anneaux et le petit pied en argent, ainsi que l'anse et la grille du vase à parfums, posés sur un petit plateau à quatre lobes aussi en agate.
721 — Une très-belle cuillère et son manche, aussi en agate orientale mamelonnée, de la plus belle qualité.
722 — Une pomme de canne et plusieurs manches de couteaux, seront divisés sous ce numéro.
723 — Suite de dix pierres calcédoines mamelonnées, premières divinités des Chinois; elles sont si rares et tellement estimées dans le pays, que les Chinois les ont incrustées sur chacun un pied composé et sculpté exprès en bois des Indes.
724 — Une coupe montée à anses en vermeil.
725 — Une cuillère en cornaline, avec manche en nacre, et un petit flacon à tabac.

AVENTURINE (*quartz aventurine*).

Ce quartz se trouve de toutes couleurs : il est blanc primitivement; mais lorsqu'il avoisine un métal quelconque, il prend la couleur du minerai qui l'avoisine; il est vert ou bleu par le cuivre carbonaté; rouille, plus ou moins, par l'oxide de fer, etc.

726 — Une cuvette d'agate contenant des échantillons d'aventurines de toutes couleurs.
727 — Une tasse à café et sa soucoupe, fouillées dans un caillou de cette substance, aventuriné blanc, tacheté d'oxide de fer, avec partie de *quartz*, sous cylindre.
728 — Une autre tasse en aventurine orangée, claire dans des places et jaune d'or dans d'autres. L'artiste chinois a su profiter des nuances et a parfaitement réussi dans la représentation extérieure d'un petit pain de missionnaire, dont l'intérieur, évidé dans la masse, forme la tasse, et la croûte lui sert de pied; elle est posée sur une soucoupe en jade beau vert : c'est le vrai *yu* des Chinois. Il serait difficile de rencontrer deux plus belles pièces et surtout aussi rares aujourd'hui.

CRISTAL DE ROCHE (*quartz incolor*).

Le cristal de roche se trouve de plusieurs couleurs : lorsqu'il

est d'une belle transparence et sans neige, c'est le *quartz incolor limpide;* s'il n'a que quelque neige, il se nomme simplement *quartz incolor;* s'il est violet, c'est le *quartz violet* ou *améthiste;* et enfin, la partie du cristal servant de prisme à l'améthiste, est presque toujours très-neigeuse, alors c'est le *quartz blanc neigeux.*

Le plus beau se trouve dans les montagnes de *Tchang-tcheou-fou* et de *Tchang-pou-hien*, de la province de *Fo-kien*. Les ouvriers de ces deux villes sont habiles à le mettre en œuvre; ils en font des cachets, des boutons, des arrête-pinceaux, des figures d'animaux, etc. (*Duhalde*, t. I^{er}., p. 31.)

729 — Un gobelet en cristal incolor limpide, sans aucune gravure, pour ne point cacher sa pureté; il est monté en vermeil.

730 — Une boîte ovale avec sa plaque de couvercle, *quartz incolor*, remarquable par sa pureté.

731 — Deux lions ou chiens de *Foë* groupés, pour servir de cachet.

732 — Un vase fouillé dans la masse, servant à mettre le saint-crême lorsqu'on porte le viatique à un malade; sur le couvercle, préparé pour recevoir une charnière, et une petite croix, sont gravées quatre figures, savoir, la Religion, la Foi, l'Espérance et la Charité. Cet article ne serait pas déplacé dans la chapelle d'un prince ou même d'un souverain; plus, une burette.

733 — Un *jou-y* ou sceptre, insigne des sages; la partie antérieure figure un champignon (consacré) en *quartz* améthiste; la partie servant de manche en *quartz* incolor est très-remarquable par sa gravure en relief qui représente des branches de fruits de longévité, une tige de renoncule, et dans l'extrémité inférieure deux poissons placés en sens contraire, symbole de l'immortalité. Il est garni de soie jaune impériale.

734 — Un petit *pi-tia* sur son pied en bois de Chine, avec pinceaux-plumes dont se servent les Chinois pour écrire.

735 — Une figure du dieu *Fo* assis sur la fleur de nénuphar.

736 — Un sage vieillard portant une branche de fruit. Cette figure de bout, est prise dans un cristal de roche incolor, légèrement coloré en vert à l'endroit des fruits. Elle est sur un pied forme de rocher en cristal de roche diapré de vert par le *chrôme* de violet par l'améthiste. Ce rare objet, sous cylindre, est un présent de M. *Lefèvre* à M. *Bertin*, en 1774. Extrait de la correspondance de ce ministre, précité à l'introduction de ce Catalogue.

737 — Une petite boîte à mettre des parfums, en cristal blanc-neigeux ; le couvercle a pour bouton une perle fine, figurant une coquille du genre hélice, dont l'animal est en émail. La garniture de cette boîte est en vermeil.

738 — Une petite tabatière ou flacon en *quartz incolor géodique*, peint intérieurement par un procédé chinois, et représentant un immortel appuyé sur sa gourde ; il est garni de son bouchon et de sa cuillère, et renfermé dans un étui couvert en mandarine, pièce unique en ce genre.

739 — Une coupe, un petit vase et plusieurs cuvettes ou réservoirs à eau en prisme d'améthiste, seront vendus sous ce numéro.

Jade (*petrosilex*), le pi-yu des Chinois.

« Il y a en Chine une quantité de pierres de *yu*, toutes estimées ; mais le *yu* verd, nommé *pi-yu*, est le plus rare, le plus difficile à travailler, et qui reçoit le plus beau poli ; il est prodigieusement estimé. »

Extrait d'une lettre du P. Amiot, datée de Péking, 1775.

1°. *Jade vert.*

740 — Un petit *pi-tong* sur son pied, et une boîte à parfums, de forme orbiculaire, que l'on peut garnir en or pour tabatière.

741 — Une coupe dont l'anse est à tête de dragon ; elle est évidée et prise dans la masse du caillou de jade.

742 — Une tasse à deux anses prise dans la masse, et dans laquelle on a évidé le caractère de longue vie. Toute la surface extérieure de cette pièce est travaillée en espèce de tubercule.

743 — Une théière hexagone et son couvercle évidée dans un caillou de jade verdâtre, l'anse et le gouleau se détachent en saillie. Toute cette pièce est sculptée en relief et offre le dragon céleste parmi des nuages et des fleurs ; sur les deux faces principales est aussi en relief le caractère *cheou* (longévité), en dessous l'artiste chinois y a mis son nom et la date de fabrication. Cette pièce extraordinaire, tant par son travail que par son volume, est peut-être unique en ce genre.

744 — Une coupe, forme de coquille oblongue à côtes très-prononcées. Cette pièce est évidée avec une grande finesse et égalité d'épaisseur ; elle est également remarquable par son volume. — On peut regarder comme un tour de

force des Chinois, leur travail sur une matière aussi dure, et leur patience à parvenir à la travailler sans accident.

745 — Une tasse à déjeûner d'un beau volume; l'anse est prise dans la masse, jade fouetté de blanc.

746 — Une coupe libatoire à anse, prise dans la masse.

747 — Un manche de couteau.

748 — Un vase à brûler des parfums, en jade vert fouetté de blanc, fouillé dans la masse, ainsi que les trois anses évidées à jour forme de dragon. Il est sur son pied avec couvercle en bois sculpté à jour.

749 — Un *ting* à brûler des parfums, et son vase d'accompagnement, tous deux posés sur des socles en bois de Chine; le premier avec son couvercle à jour forme de feuilles de nénuphar.

750 — Une soucoupe ou présentoir en jade fouetté de brun, sculpté forme de pétales de fleurs, chacune avec une fleur en relief. Une place rebordée est réservée au centre pour y poser la tasse ou le gobelet que l'on présente.

2°. *Jade blanc* (yu-tche.)

Cette espèce particulière de jade a l'aspect de l'agate; elle se trouve à *Taï-ton-fou* de la province de *Chan-si*.
Grosier, tome I*r*., page 153.

751 — Une coupe forme d'abricot-pêche, symbole de la longue vie, entourée de branchages travaillés à jour. Ce jade est très-rare, et cette pièce est d'une couleur bien égale.

752 — Une plaque de ceinture d'un *colao* ou ministre d'État, mandarin de premier ordre; elle est travaillée à jour à deux plans de dessins différens, l'un au dragon d'une telle finesse qu'on distingue les écailles de l'animal, l'autre d'ornemens. Cette belle pièce est dans une boîte couverte en étoffe de soie mandarine.

753 — Une autre plaque de ceinture du mandarin gouverneur des *haras* de l'empereur; elle représente, en relief, deux chevaux célestes (1) couchés avec un singe (2) qui les tient par la crinière. Cette plaque est dans sa boîte en mandarine.

Lapis *ou pierre d'azur*.

On en tire dans les montagnes des environs de la ville de *Siang-*

(1) Voyez le n°. 352.
(2) Voyez le n°. 140.

yang-fou, en différens endroits de la province de *Se-tchuen*, et dans le district de *Taï-toug-fou*, de la province de *Chan-si*.
Duhalde, tome I^{er}., pages 31 et 186.

754 — Un enfilage de gros grains de lapis, taillés à facettes, d'une très-belle couleur, propre à faire un collier.

MEUBLES, USTENSILES ET OBJETS DE TOUS GENRES.

Meubles de bambou. (*Voyez Bambou.*)

Meubles et Ustensiles.

755 — Un petit meuble en bois de *nan-mou*, dont le dessus, le dessous et le fond sont en glace, les côtés en ivoire, à figures et paysage, et le devant à compartiment d'ivoire travaillé à jour; dans le bas est un tiroir garni en velours vert, dont la devanture, de même que la galerie, forme une grecque sculptée dans le bois.

756 — Un très-joli petit meuble en marqueterie, ivoire, bois, étain, cuivre, etc. Il renferme six tiroirs qui en figurent neuf, le tout recouvert d'un abattant fermant à clef, les anses, les boutons des tiroirs et entrées de serrures en cuivre doré.

757 — Un meuble en bois, à dessus de marbre, le devant composé de six tableaux peints sur soie, les figures et accessoires en pierre de lard coloriée et dorée. Ce meuble fait pendant au n°. 755.

758 — Un miroir de toilette en métal dans sa boîte carrée, en laque, ouvrant à charnière et fermée par un crochet.

759 — Un autre miroir en métal dans sa boîte en laque, fermée de deux petites portes.

760 — Trois pièces, une règle ou presse-papier en marbre blanc avec caractères, une plaque sans être peinte, et un petit écran peint, sujet d'un jeune homme ajustant sa toque devant un miroir de métal que lui présente une dame; le pied est en *hoa-li* ou bois de rose.

761 — Un très-grand baquet en laque du Japon, pour laver les enfans; il est sur un pied travaillé en rotin de Chine.

762 — Un seau en bois de fer, anse et cercles en corne avec cloux de cuivre. Il sert aux dames à transporter les petits poissons qu'elles pêchent à la ligne.

763 — Une table pliante en bois de fer avec ornement en bois de santal.

764 — Un porte-feu ou chaufrette en draps, avec cuvette et grillage; l'anse est maintenue par des charnières en nacre. Ce petit meuble curieux est dans sa boîte en laque.

765 — Une écritoire garnie d'une pierre à encre, d'un réservoir à eau en bronze, d'encre et pinceaux-plumes.

766 — Une table carrée, pieds plians à deux panneaux ; le tout en bois de palmier. Rare.

767 — Un nid de trois petites tables en *ha-li*, bois de rose, entrant l'une dans l'autre par le moyen d'une coulisse. Un petit filet de *tié-li-mou* (bois de fer) sert d'encadrement à chacune et évite le frottement. Les Anglais les ont imitées, mais celles-ci sont massives et non plaquées.

768 — Deux jeux de trictrac, l'un en laque moderne, et l'autre en bois de rose, avec leurs cornets.

769 — Un lustre ou plutôt une lanterne offrant une grosse boule en ivoire travaillée à jour, dans laquelle on place une bougie. Le couronnement est en cuivre émaillé avec frange en verroterie. Le sommet en ivoire vert représente une multitude d'oiseaux de nuit supportant une fleur de nénuphar en émail, les angles de ce couronnement figurent chacun un *foug-hoang* tenant dans son bec une chaîne en ivoire divisée par des plaques de différentes formes travaillées à jour ; à l'extrémité de chaque chaîne est suspendue une petite corbeille dans laquelle sont des fleurs et des fruits aussi en ivoire et coloriés, tels que le *fou-tchou*, l'abricot-pêche, fruit de longévité, etc. Cette lanterne est figurée dans une fête donnée à Péking, lors de la soixante-unième année de la mère de l'empereur Kien-long. Cette pièce est unique et ne se trouverait plus aujourd'hui.

On célèbre à la Chine la fête des Lanternes, le 15 de la première lune ; on y allume plus de cent millions de lanternes, on en expose de toutes sortes de prix ; quelques-unes coûtent jusqu'à 6,000 francs, et il y a tel seigneur qui retranche toute l'année quelque chose de sa dépense, pour paraître magnifique dans cette occasion. — Voyageur français, tom. V, pag. 117.

770 — Une lanterne quadrangulaire, en bois de Chine, les panneaux en gaze à dessins de fleurs peintes et rehaussées en or ; elle est suspendue par quatre chaînes de cuivre.

771 — Deux lanternes en gaze peintes et vernies, résistant à la pluie ; elles s'ouvrent et se ferment comme un parapluie.

772 — Petite lanterne pliante, garnie en gaze, avec peinture de paysage et inscription ; dans la partie inférieure est un tiroir renfermant deux supports en bambou à virole de cuivre, pour transporter cette lanterne sans se brûler.

773 — Une boîte à bijoux très-précieuse, composée de plaques de pastilles d'odeur, assemblées et sculptées ensuite, tant sur le couvercle qu'au pourtour de la boîte ; il est à re-

marquer, qu'outre les figures, il y a des branches détachées à jour. Elle est dans une autre boîte couverte en mandarine.

774 — Un séchoir et magasin à thé, avec son fourneau, sa grille et tuyau d'évaporation en cuivre étamé. Le portoir est en laque du Japon.

775 — Un *hiang-mao-kia-tsée* odorant; on le met sur une table et l'on y pose son bonnet en arrivant à la maison : il est en *tsé-lan*, bois très-estimé en Chine, et incrusté de pastilles d'odeur sculptées.

776 — Une jolie cage à oiseaux, en bambou et bois sculpté, avec suspensoir en cuivre doré; elle est garnie de six petites cases pour mettre l'eau et le grain, d'un petit compartiment en os qu'on appelle la pagode de l'oiseau, qui sert à mettre du sucre qu'il prend à travers, et d'une petite pincette pour enlever quelques ordures.

777 — Un moustiquaire en gaze peinte, de la plus grande fraîcheur.

778 — Un porte-feu japonais en bois vernis; il est garni de sa cuvette en métal, de sa pipe damasquinée en or et argent, et d'un tiroir et magasin à tabac : très-curieux. L'on connaît la rareté des pièces du Japon.

779 — Une écritoire de mandarin, composée d'une pierre à encre, d'un pain d'encre et son chevalet, d'un *pi-tia* en cristal de roche, de pinceaux-plumes, d'un réservoir à eau, forme de fruit en porcelaine, d'une feuille avec insectes aussi en porcelaine, servant à laver les pinceaux, d'une presse-papier figurant une femme endormie; d'un couteau à papier en écaille, d'un cachet en pierre de lard, et enfin d'un *souan-pan* imitant l'opale. Tous ces objets posés sur un plateau en marbre peint avec galerie en bois; cette écritoire est dans sa boîte couverte en papier de Chine argenté.

C'est la pièce de ce genre la plus riche et la plus complète qu'on ait encore vue à Paris.

780 — Le cachet d'un tribunal ou sceau en cuivre, d'un gros volume, pièce très-rare. La personne qui l'a rapportée de la Tartarie chinoise, dit qu'elle lui a été vendue par un mandarin, avec son costume et tous ses effets, son intention étant de quitter ayant encouru une punition sévère.

781 — Un *chouvris* ou chasse-mouches du Tibet, à manche d'argent, garni de poils de vache. Les lettrés en ont toujours un sur leur table.

782 — Deux autres *chouvris*, l'un en feuilles de latanier, l'autre en crin de buffle, à manches d'ivoire travaillé.

783 — Un écran ou cache-soleil, en soie peinte; d'un côté des figures, de l'autre des fruits. Le manche est en ivoire sculpté, avec sa frange de soie.
784 — Un talapa ou cache-soleil, en parchemin peint et doré; le manche en os; plusieurs autres en talc.
Le mot *talapa* vient de *talapoins*, prêtres d'idoles.
785 — Des écrans en soie peinte, en gaze, en feuilles de cicas, ainsi que des talapa variés, seront vendus sous ce numéro.
786 — Un nécessaire complet, renfermant couteau, bâtonnet, plume, lime à ongles, cure-oreilles, pince, dés à jouer, etc. Il est en ébène, incrusté de nacre et d'ivoire.
787 — Autre nécessaire avec couteau et bâtonnets; l'étui en chagrin rose et blanc.
788 — Une boîte à thé, hexagone, en étain, recouverte en crins tissus au fuseau, sur la pièce même, en changeant de dessin à chaque angle, de sorte que chacune des six faces est d'un travail différent et à jour.
789 — Deux réchauds en cuivre, recouverts en verroterie.
790 — Deux couteaux de cuisine, dont les lames, de différente largeur, sont couvertes de caractères indiquant qu'elles sont de la fabrique de *Lay-kouë*.
791 — Un hamac en coton de diverses couleurs; il est indien.
792 — Une armoire vitrée sur toutes les faces, ouvrant par les deux extrémités; les tablettes sont à coulisses : le tout se démonte sans frapper, au moyen de vis.
793 — Deux piédestaux à trois étages, en bois vernis en rouge; ils servent à poser des vases et autres objets chinois.
794 — Une colonne en acajou, sous cylindre de verre.
795 — Tous les objets non décrits, omis ou retrouvés, seront vendus sous ce numéro.

ERRATA.

Après le n. 48, omis le titre *Cocos*.
N. 55 (dite callebasse ou *courge*, lisez *gourde*)
N. 64. Composé de belles théières, lisez *d'une belle théière*.
Après le n. 105, lisez pour titre, *laque du Japon*.
N. 203. Au lieu de trois, lisez *cinq*.
N. 232. Jeu de mirelle, lisez *marelle*.
N. 235. Jeu de cassette, lisez *casse-tête*.
N. 243. Koucy-sing, lisez *Kouey-sing*.
N. 252. Deux pains, liez *deux pierres*.
N. 257. Septième ligne, pinceaux et plumes, lisez *pinceaux-plumes*.
N. 256. Nigum, lisez *nigrum*.

TABLE DES MATIÈRES
CONTENUES DANS CE CATALOGUE.

Introduction. Page 1.
Avertissement. 8.
Histoire naturelle. 9.
Roseaux ou bambous, fruits travaillés, etc. 10.
Vannerie. 12.

LAQUE DU JAPON.

Laque noir. 14.
Laque noir à dessins d'or. id.
Vannerie laquée. 17.
Vernis noir et or dit *laque usé*. id.
Vernis noir ou burgau. id.
Vernis aventuriné avec dessins incrustés en or 18.
Vernis en or. id.
Laque ou vernis rouge. 19.
Laque de Chine. 17.
Ouvrages en bois. 19.
Parfums. 21.
Ivoire. 22.
Nacre de Perles, Burgau, etc. 25.
Ecaille. 26.
Corne. 27.
Jouets d'enfans et jeux divers. 28.
Papier, Encre, Couleurs, Pinceaux, etc. id.
Livres, Gravures, Recueils et Rouleaux. 30.
Peintures sur glace. 32.
Peintures à l'huile et à gouache, etc. id.
Ouvrages en Soie, Broderies, Costumes, etc. 33.
Argile, terre de Pipe, Pâte dite Croquet. 37.

PORCELAINE.

Porcelaine blanche. 37.
 Id. blanche et bleue 38.
 Id. peinte, avec ou sans dorure 39.
 Id. Céladon . 43.
 Id. craquelée. id.

Porcelaine noire................................. Page 44.
 Id. jaune.................................... 45.
 Id. avec relief............................... id.
 Id. blanche à jour 46.
 Id. Boccaro rouge 47.
 Id. Boccaro violet 48.
 Id. Boccaro nankin ou jaunâtre................ id.
 Id. Boccaro émaillé........................... id.
Emaux sur cuivre.................................. 50.
Email, Pâte de riz et *Lie-ouli* ou verre colorié...... 51.

FONTE DE FER.

Armes, etc.. id.

BRONZE.

Divinités ou Idoles............................... 53.
Ting ou vases à Parfums, Cornets, etc............ id.
Bronze et cuivre du Tonquin....................... 55.
Cuivre Japonais................................... 56.
Monnaies.. 57.

ORFÉVRERIE ET BIJOUX.

Or.. 58.
Argent.. 59.

INSTRUMENS de musique, de mathématique, d'optique, de mécanique, d'astronomie, etc.............. 61.

Artifices... 64.
Pierres de lard................................... id.
Albâtre oriental.................................. 67.
Stéatite chisteuse................................ id.
Albâtre calcaire.................................. 68.
Marbre salin, pierre de touche.................... id.
Agate... 68.
Aventurine.. 69.
Cristal de roche, améthiste, etc.................. 70.
Jade.. 71.
Lapis... 72.
Meubles, ustensiles et objets de tous genres...... 73.

ORDRE DE LA VENTE ET DES VACATIONS.

Première Vacation du mardi 11 avril.

N.os 11 à 16 inclus, 20, 28, 37, 46, 47, 81, 83, 84, 108, 151, 152, 188, 192, 196, 225, 228, 231, 232, 234, 236, 238, 281, 283, 340, 344, 348, 364, 383, 384, 396, 397, 398, 401, 423, 424, 469, 480, 484, 490, 496, 529, 530, 531, 560, 569, 571, 624, 629, 631, 634, 637, 659 à 663, 674, 688, 696, 763, 768, 772 et 774.

Deuxième Vacation du mercredi 12.

N.os 4 à 7, 10, 17, 21, 22, 38, 42, 79, 80, 85, 86, 101, 104, 105, 107, 127, 131, 132, 143, 153, 164, 165, 199, 202, 229, 230, 235, 279, 345, 350, 351, 352, 365, 380, 381, 394, 395, 407, 417, 420, 462, 463, 470, 481, 483, 492, 494, 511, 544, 545, 561, 580, 621, 626, 628, 642, 648, 650, 671, 672, 673, 704, 706, 709, 717, 720, 721, 746, 747, 758 et 764.

Troisième Vacation du jeudi 13.

N.os 1 à 9, 18, 19, 23, 36, 44, 45, 61, 66, 67, 102, 103, 106, 125, 128, 129, 138, 139, 140, 183, 189, 192, 200, 206, 222, 233, 237, 280, 338, 341, 342, 365, 366, 382, 388, 389, 391, 421, 422, 471, 477, 482, 493, 500, 501, 502, 512, 559, 570, 576, 588, 592, 617, 618, 619, 622, 630, 633, 644, 658, 665, 693, 694, 726, 727, 728, 740, 745, 755, 757 et 783.

Quatrième Vacation du vendredi 14.

N.os 24, 25, 29, 58, 59, 60, 65, 73, 76, 99, 100, 110, 113, 141, 142, 146, 168, 173, 177, 207, 208, 213, 220, 223, 239, 242, 243, 249, 250, 251, 282, 284, 287, 288, 290, 291, 292, 346, 349, 353, 354, 362, 367, 368, 426, 428, 464, 465, 472, 473, 474, 487, 498, 507, 510, 513, 515, 562, 563, 572, 573, 587, 591, 675, 676, 677, 679, 732, 733, 735, 744, 748, 756, 767 et 786.

Cinquième Vacation du samedi 15.

N.os 34, 35, 39, 48, 55, 56, 57, 90 à 94, 111, 112, 133 partie, 147, 148, 179, 181, 187, 198, 210, 211, 217, 241, 244, 252, 253, 285, 286, 347, 355, 356, 390, 392, 393, 400, 405, 425 partie, 444, 445, 450, 475, 476, 478, 479, 508, 509, 516, 517, 567, 568, 574, 578, 582, 585, 602, 641, 645, 646, 680, 686, 687, 689, 729, 736, 738, 741, 751, 752, 770 et 787.

Sixième Vacation du lundi 17

N°⁵. 26, 27, 64, 71, 72, 114, 116, 132, 133, 134, 136, 137, 154, 182, 196 partie, 197, 209, 214, 224, 226, 227, 246, 254 à 271, 278, 361, 425, 427, 429, 431, 436, 443, 449, 451, 453, 466, 468, 499, 504, 521, 522, 523, 538, 636, 651, 678, 680, 682, 683, 690, 691, 718, 719, 724, 749, 750, 766 et 771.

Septième Vacation du mardi 18.

N°⁵. 30, 49, 50, 51, 52, 62, 68, 69, 109, 115, 126, 144, 149, 150, 166, 174, 212, 219, 240, 245, 247, 248, 272 à 277, 289, 293 à 302, 418, 419, 430, 434, 485, 486, 519, 520, 524, 540, 541, 564, 565, 575, 579, 589, 590, 593, 606, 607, 620, 623, 653, 654, 655, 664, 692, 698, 710, 722, 742, 753, 769, 773 et 777.

Huitième Vacation du mercredi 19.

N°⁵. 31, 32 partie, 40, 41, 53, 77, 78, 117, 120, 145, 163, 170, 176, 178, 216, 218, 303 à 309, 318 à 323, 328, 331, 371 partie, 372, 374, 375, 385, 386, 387, 410, 411, 413, 432, 433, 435, 488, 489, 491, 495, 497, 525, 526, 335, 539, 577, 586, 595, 596, 597, 599, 600, 625, 627, 643, 647, 649, 652, 701, 730, 731, 734, 739, 765 et 778.

Neuvième Vacation du jeudi 20.

N°⁵. 32 partie, 33, 54, 63, 70, 122, 123, 155 à 162, 169, 184, 186, 191, 215, 221, 310, 311, 324, 325, 326, 329, 371 partie 373, 379, 389, 402, 403, 404, 437 à 442, 446, 457, 503, 505, 506, 518, 527, 528, 534, 536, 581, 583, 584, 594, 603, 604, 610, 635, 638, 639, 640, 705, 707, 711, 723, 725, 743, 754, 775 et 791.

Dixième Vacation du vendredi 21.

N°⁵. 95 à 98, 74, 75, 82, 117, 119, 121, 171, 172, 180, 194, 195, 312 à 317, 327, 330, 369, 370, 371 partie, 406, 408, 409, 412, 414, 415, 416, 447, 448, 452, 455, 459, 460, 461, 467, 514, 542, 543, 566, 598, 601, 605, 609, 611, 616, 697, 700, 703, 712 à 716, 761, 762, 776 et 788.

Onzième et dernière Vacation du samedi 22.

N°⁵. 87, 88, 89, 124 135, 167, 185, 190, 201, 203, 204, 205, 332, 336, 337, 339, 343, 357, 358, 359, 360, 371 partie, 376, 377, 378, 454, 456, 458, 532, 533, 537, 546 à 558, 608, 656, 657, 666 à 670, 684, 685, 699, 702, 759, 760, 780, 781, 782, 784, 785, 789, 790, 792, 793, 794 et 795.

www.ingramcontent.com/pod-product-compliance
Lightning Source LLC
Chambersburg PA
CBHW071420220526
45469CB00004B/1362